U0030449

用商學的刀
▼▼▼▼▼
剖析藝術的牛

丁禾藝術孵化實驗室

30年的藝術觀點，讓您秒懂藝術，
丁禾老師藝術孵化，讓您渾身是藝。

林丁禾——著

聯合推薦

六城市EMBA
心靈領袖讀書會總會長
陳國文

京桂藝術基金會董事長
劉月桂

正觀藝術畫廊藝術總監
林文娟

時承醫養集團&時兆創新董事長
林玟妗

Art
Incubator
&
Course

很開心完成這本書的出版，感謝這段時間在生命中所有出現的人事物，美好的大家促使我把這本書積極出世，這本書也是標示著個人生命歷程的里程牌，也真心希望對我們的社會有所幫助與價值創造。

兩年前，我做了「**基因檢測**」。項目分成「先天生理」與「後天栽培」兩大項。在後天栽培方面，特別一提的是，「**抽象思維**」顯示是高級的，這對照了為什麼我會對「**藝術思維**」的領域研究感到興趣，除了剛好我所學的是「藝術」與「商學」的跨域連結，這似乎是冥冥之中成為我運用「天賦」不斷地在實踐的願景與使命。

30 年來在藝術領域的學習與觀察中，讓我逐步體會藝術史的本質是協助我們鍛鍊「**藝術思維**」的潛能開發，通過藝術鑑賞，連結「內在美感」、「想像力」、「創造力」，進而轉換至各個產業之中去發展的創新與可能。

現在是全球化的時代，即進入了高維的競合時代，呼應愛因斯坦所言「**想像力比知識更重要**」更加顯化。一切

來自「藝術」源頭的延伸，進而讓生活師出有名。長久來說，重視藝術史，也就是重視一個國家長久的品牌發展，而且可以照應到各行各業。國際上非常多的例子，一如蒙德里安構成三原色的藝術創作，已是荷蘭國家品牌識別之一的延展，世界各國都有蒙德里安的粉絲，他的藝術對室內設計，產品設計，時尚，建築，極簡藝術 ... 等等各領域的影響甚鉅。

現代主義藝術於 1960 年代左右已大致發展結束，代而興起的是「觀念藝術」，「行為藝術」，「現成物藝術」……等等後現代藝術發展中的要角。21 世紀的今天，「AI 生成圖像」逐漸可以勝任許多形式主義藝術的表現。因此，人人未來將要有升級我們意識的維度，而「意識創造」也是後現代藝術創作的主軸，這也是本書中所要談述的重點。

先說一下，所謂「藝術」的核心即處理「想像力」與「創造力」的道法術器。以下說明：

「道」──藝術的本質，如藝術的體驗與邏輯。

「法」──藝術的脈絡，如美術史的研究，音樂史的研究……等。

「術」——藝術的技術，如明暗法，雕刻法，譜曲……等。

「器」——藝術的載體，如畫具，雕刻刀，樂器……等。

進一步來說，我們可以從這樣視角來了解「**當代藝術**」的道法術器：

「**道**」：重新定義的想像力

「**法**」：去中心化時代的無限脈絡。

「**術**」：一切領域的技術與技法。

「**器**」：各種領域的載體，即現成物。

另外，我們現在在生活、展覽與媒體上也看見「**藝術 × 商業**」、「**藝術 × 科學**」、「**藝術 × 邏輯**」與「**藝術 × 生活**」等等許多藝術跨界的乘法與社會的實踐。這當中討論現代與當代藝術，以及探索藝術本質的終極方向，與每個人生命意義對於創作概念的連結，所以在此也列舉以下幾本書，我這次出書也期待與之呼應，如下：《**美意識**》2018 出版、《**用藝術力突破商業瓶頸**》2020 出版、《**邏輯式藝術鑑賞法**》2021 出版、《**商界菁英的六堂藝術課**》2022 出版、《**令人腦洞大開的藝術思考法**》2023 出版…

等等。

今日此書的完成，要感謝非常多的貴人，我相信一切都是最好的安排，彼此在不同領域與角色擔任中，發揮同頻共振，使命連結，共同一起為「藝術入世」的理念進行實踐。在此特別感謝，京桂藝術基金會給予許多寶貴建議、在六城市 EMBA 心靈領袖讀書會中與各產業專家與企業家不斷地交流、在正觀藝術擔任藝術顧問，實踐中成為最有默契的藝術推手、在寰宇商務平台連結高端人脈資源，彼此豐盛交換，在 BNI 商務引薦平台成為不斷優化的商務人士……等等。

最後，感謝您對本書的閱讀與支持，由我誠摯地帶您從「**藝術孵化**」的視角來探索我們這個可以一切都是藝術進而奇妙的美好世界。

林丁禾 藝術孵化實驗室創辦人

推薦序 1 六城市 EMBA 心靈領袖讀書會 Peter 總會長 陳國文

很高興我們 EMBA 讀書會的藝術講師——林丁禾老師出版了他人生第一本書「丁禾藝術孵化實驗室」。我對他的印象是，他積極地參與讀書會，貢獻許多他在藝術知識上的見解。另外他又同時擔任讀書會每週的聯席主持人，與人真誠相待。丁禾老師總是提到他是「用商學的邏輯來談論藝術」的藝術工作者。

除了剛滿兩年的全國線上公益讀書會的發展，在過去七年中，Peter 總會長帶領了六個城市的實體讀書會，包括台北、新竹、台中、嘉義、台南、高雄。每次在各個的讀書會中，全國 EMBA 學長姊的回饋與互動都非常熱烈，也是跨產業的交流。丁禾老師的卓越口才以及他特有的「藝術思維」的理念，結合在他擔任聯席主持人，與團隊共同主持都表現相當傑出，而且無私付出。

丁禾老師是政治大學商學院 MBA，以及台灣藝術大學雕塑學系背景。在讀書會中，我觀察到，他經常謙虛地請教各領域的教授、業師與企業家。例如丁禾老師就告訴我說：「讀書會的每週都邀請不同領域的專家來分享，符

合我積極進行跨界整合的願景和使命，例如楊教授碩英的第五項修煉、楊教授朝仲的系統思考、陳昭良老師的動態競爭，李教授建興的傳承及 ESG 課程……等等。十分難得！

我很佩服丁禾老師，我問他為什麼出這本書，他指出：「在虛實整合的時代中，每個人的人生都有自己不同階段的里程碑與代表作，他積極在進行個人網路行銷的同時，透過實體書的出版，進一步落實虛實整合個人品牌經營，把出書視為現成物，有效率與效能地把藝術思維推廣至社會與產業當中。」

這本書在經過抽絲剝繭後，並具有畫龍點睛的論點，希望方便社會大眾、藝術各界與商界人士進行研讀與參照。在書中，讓我們更了解藝術與各領域的關係，目的也是希望讓大家了解自己對藝術的需求與喜好，進而想親近藝術，這樣的理念也在本書中展露無遺。

令人感動且具有前瞻眼光的一本書，如果讀者大眾，剛好想要從「藝術思維」切入各產業領域，真心推薦大家來閱讀這一本書！

最後，丁禾老師積極用社會雕塑的理念結合六城市 EMBA 心靈領袖利他公益佈施讀書會推廣「善知識」結合管理大師全國線上的出發點，即以五項修煉為架構導入彼得杜拉克管理大師的精髓即是「同頻共振，使命連結」，貫徹了做事「永不放棄 Never Give Up 的極致精神」。

　　　　六城市 EMBA 心靈領袖讀書會 Peter 總會長 陳國文

如果你還不認識丁禾，那你絕對錯過了一位獨特的人物。他獨特之處在於同時擁有藝術和商學院的背景，這使他的左右腦之間無縫切換，形成一種跨界思維。從兒時涉足繪畫，一直到獲得雕塑學位，他認為自己對藝術並不理解。然而，隨著他進入商學院，他開始以商業的視角審視藝術，逐漸梳理出藝術的邏輯，這讓他開始領悟了藝術的本質。

2017 年，一次聚會上有人談到高雄是「文化沙漠」，這讓我感到震驚。這個說法早在 30 年前就存在，如今仍然在流傳，藝術應該走下神壇，親近大眾。於是，我與丁禾、威喆進行了深入的討論決定開「333 藝術導覽課程」計畫，每期招收 15 位左右的學員，每個人除了學會藝術鑑賞能力，同時也學習導覽技巧，目的是以社會雕塑的視角進行「沙漠變綠洲」藝術課程。雖然執行過程中後來有疫情因素的影響，丁禾也就順應更多元的方式繼續前行，但能執行如此宏大的願景，只有對藝術堅定的熱情，才能徹底執行藝術綠洲計畫，另外，他擁有很棒的人格特質，那就是無私分享；只要有人對藝術提問，他總是不厭其煩

地分享藝術知識與觀念，還特意雇用助理蒐集補充資料；智慧之火越燒越旺，他的講解愈加出色。

丁禾是一位內心謙遜的藝術傳播者，他曾說：「在面對學員時，我會將自己視為向董事會彙報的小職員，極力讓董事們了解他所傳授的知識。」不僅如此，丁禾還持續不斷地舉辦課程、演講，甚至公益分享他的知識。從數量的積累到質量的提升，在「文化沙漠」中，他如同一顆小樹，逐漸積累著力量擴大成綠洲，就像釋放出神奇的魔法，將枯草變成了一片翠綠的草地。

用商學院的邏輯來談藝術，讓各行業都能夠理解藝術與自己的相關性，跨界整合就變得理所當然，這就是當代藝術的顯學，因為杜象用小便斗簽名就是藝術，這把火燒了 100 年，香蕉貼在牆上，可以是藝術，小黃鴨放大幾十倍，可以是藝術，與男朋友分手時，在床上悲傷地生活 4 天，這張床可以是藝術。

為什麼？

因為藝術就是觀念，把原來的物品重新定義，世界萬物都是現成物，從自我實踐到社會雕塑，一切都可以發展成為藝術，這是不是非常有趣！

我感到非常高興，因為他將多年來的課程內容整理成了這本書；這本書分為八個章節，前四個章節探討了基本現狀，是直球對決；而後四個章節則涉及應用方面，是變化球。如果你沒機會親自上丁禾老師的課程，我強烈推薦你閱讀這本書，就像與丁禾老師親自交談一樣，你一定會有所收穫！

正觀藝術 林文娟 Luna Lin

出版序 時兆創新時傳媒 文化事業體 創辦人 林玟妗

　　我常常在丁禾老師的藝術專業群組裡，和六城市 EMBA 心靈領袖讀書會中，分享到非常豐富的藝術觀念，藝術的新思維。

　　在他的實驗室裡更從底層邏輯，到世界藝術史的脈絡，延伸至現成物、觀念藝術及行為藝術的系統架構，看到傳統藝術如何在年輕的一代青創企業者，翻新藝術的創新價值，與不同思潮連結，形成跳脫框架的新觀念。

　　藝術，一直在社會上扮演著上流社會美學的品味風格，從古典藝術到現代藝術，透過藝術家們對材質的掌控與天賦，把每一個時代跨越時空和想像的限制而流傳於世間，蘊含歷史生命美感與價值。在「丁禾藝術孵化實驗室」的新書中，重新注入不一樣的詮釋空間。他非常細膩地把學來的藝術邏輯系統化，科學理論與根據，加上商業的思維和運作，讓讀者可以深入淺出地隨著他的引導，走入一個親民平實而垂手可及的生活領域裡，創建藝術視野帶來的提升與高維能量互動的震盪頻率。

更讓藝術不再距離遙遠，倒是可以在未來的生活中扮演著與人生密不可分的層次感，品味著完美的藝術靈動與視覺，又可應用於商業中，實現個人的理念與內在升級。

期待「丁禾藝術孵化實驗室」帶著您轉化一個新的思維，跟隨他用不同的藝術基礎架構，走一條自由的人文欣賞之路，也體驗如何從形而上的美術藝術框架，透過商業藝術與社會雕塑，學習通往自我實現的新價值。讓典藏的欣賞品味，可以帶出精練的極簡風格，反璞歸真，來閱讀一個顛覆傳統想像的商業藝術學吧！

出版總策畫 時兆創新時傳媒 文化事業體 創辦人 林玟妙

前言
人一生必上的一堂藝術孵化課

中學、大學的美育養成

回憶起國中時期，我進入了美術實驗班，開始接觸台灣完整美術教育。在 30 年前的美術教育中，教育目的大部分仍然以升學為主，那時我學習畫素描、水彩畫、水墨畫、版畫製作和書法等術科的技巧，然而在學業上仍面臨著許多學習成績的要求。

按照升學主義的道路，我順利進入了高中美術班，這讓我進一步探索和精進美術的技法。我們老師還會邀請剛從國外留學歸國的大學美術教授到美術班級上進行演講。這些演講讓我從幻燈片中逐漸接觸到國外關於「後現代藝術式」作品的型態，不過，實際上我對於這種國外藝術創作的形式仍然理解有限。由於當時課業仍非常繁重，所以我還是以準備升學考試為主要目標。

1997 年，考上國立台灣藝術學院（現為台灣藝術大學）的雕塑學系^{（註 0-1）}。進入學院後，我開始接觸更多的藝術技法課程，尤其是從過去的二維平面美術學習轉向了三維立體的雕塑學習。此外，我還修習了更深入的藝術史課程，並接觸到許多學成歸國教授傳授哲學式的美學，以及現代藝術理論的課程，這擴大了我對藝術的認識和理解。

　　在大學期間至畢業後，我曾到多位知名雕塑家的工作室或公司擔任工作室助理和石雕工程師的角色，參與並協助處理公共藝術工程相關的工作。

轉換領域的契機

　　由於台灣的分科教育體制，以及我養成過程中專注於美術教育的領域，不過那時我一直有想就讀中學普通班的想法。回想我以前對物理學也相當有興趣，但美術班歸屬於文組，所以與升學無關的科目變得相對不是我會投入學習的方向。

　　長年以來，對於這樣的想法持續在我的思考基礎上，加上在 2000 年後，台灣政府意識到文化與產業發展的關

聯性，並開始順應國際潮流，探索文化創意產業的可能性，並制定相應的法案。當時，親弟林華庭從國立台灣大學國際企業研究所畢業後在銀行擔任儲備幹部的職位，當時與我交流了關於藝術與商業結合的想法。在他的建議和安排下，我終於在 2005 年開始了商管領域研究所的準備。

在 2008 年，我終於考上了國立政治大學科技與創新管理研究所，現為科技管理與智慧財產研究所^(註 0-2)，成為商學院的碩士生，這標誌著我將跨越不同領域人生道路的開始。

在商學院研究藝術

我特別喜愛經濟學，因為它可以用非常有邏輯的數學公式推導和分析社會現象。透過它，我可以將無形的感受轉化為有形的數據，並進行供需價量的呈現。那段時間所學的經濟學理論和邏輯的培養至今仍然實實在在地影響著我對於現今以「**藝術孵化**」^(註 0-3)為主導的課程之相關設計。甚至在當年，**我將經濟學視為素描藝術來學習，這使得我把素描視為一種感知邏輯的訓練**，也正因為如此，我也對於經濟學的學習一直保持著熱情。

在政大商學院，我有幸得到指導教授李仁芳（註0-4）的指導，他是台灣「**美學經濟**」發展的倡導學者。當時在教授帶領下，我與同學們一起參訪了許多擁有文化質感的企業和地方，例如前往京都研究美學經濟，深入了解日本地方文化與生活美學如何轉化為一種讓人想一去再去的體驗經濟活動。

在 2009 年，李仁芳教授獲得行政院的任命，成為文化建設委員會的副主委。在他的任內，我目睹了文化創意產業立法的通過，還有當中華民國建國百年時，政府單位邀請國際級的當代爆破藝術家蔡國強（註0-5）在台北 101 大樓進行爆破創作，結合一連串的北美館展覽和誠品畫廊的藝術授權活動。指導教授李仁芳指派我撰寫關於「**當代藝術家的經營模式**」的碩士論文，這讓我感到如魚得水，可以在商學院完成「當代藝術」領域的研究。

我的論文研究包括對當時在台灣華山文創園區進行藝術祭的年輕藝術家選拔展覽活動的研究，以及在台灣成立海外第一間畫廊「kaikaikiki」的公司，這是由當時的日本當代藝術家村上隆（註0-6）所創辦。在 2010 年 9 月，我完成了論文研究，這些研究素材也成為我目前「藝術孵化」

課程的核心出發點

與畫廊進行課程合作

　　從 2018 年開始，我與正觀藝術畫廊的藝術總監林文娟進行了一次對談(註 0-7)。在這次對談後，我們再與另一位知名藝術評論工作者洪威喆老師共同合作，開始了一系列課程的開設。當時，我們在社會大眾熟悉的**「藝術鑑賞」**課程上進一步創新地以**「導覽」**為出發點，推出了每次為期三個月 12 堂的**「333 藝術導覽」**課程。這樣的啟動揭開了我在課程設計上的許多思索和定位。我所負責的是談論**「現代與當代藝術」**的鑑賞和導覽。在該系列課程經歷幾次循環後，經過一段時間的思考和精煉，我有了決定以「藝術孵化」為定義成為我與社會大眾和企業家推廣藝術教育的核心概念。

跨域思維整合於課程之中

　　在畫廊開始舉辦「藝術導覽」課程後，我開始有機會將商業思維和藝術思維全面整合的機會。我一直在重新定義課程的內容和架構，希望以**「聽者的角度」**來談論藝術導覽課程。因此，每當我站在講台上分享課程時，我定位自己是在通過一群董事長和收藏家的錄取工作。因此，每

當一次課程結束後，我仍持續研究和探討哪些地方可以進一步精進，並不斷優化課程架構和藝術內涵的精華部分。

自 2020 年起，我在高雄市基督教女青年會中成立了個人辦公室，名為**林丁禾藝術孵化實驗室**，並開始實踐全面的「藝術孵化」課程與工作。我們以推廣「藝術生活化，生活藝術化」的理念，致力於藝術與心靈的內在連結計畫。藝術課程結合商學思維和科學視野，旨在實現「**讓藝術成為每個人生命中活用的一部份是我們的使命。活出藝術，找出每個人的獨特價值。**」

不斷地在各產業界分享藝術

「人一生必上的一堂藝術鑑賞課」是我經常分享的一堂藝術孵化的講座，讓極少接觸藝術的社會人士與企業主認識幾個藝術的話題：「**藝術如何用科學角度來看？**」、「**藝術到底在玩什麼？**」、「**跟我們的人生價值有什麼關係？**」、「**如何運用在我們生活與事業之中？**」每次講座分享後得到不同領域聽者良好的迴響，也因此，經常受邀至不同領域與各單位進行藝術相關主題的演講。

為了在各行各業中真正地推廣藝術孵化的活動，我於

2021 年初加入了全球最大的商務引薦平台 (BNI) 的商會
(註 0-7)。通過這個平台，我能夠與各行各業的老闆和主管進
行對話，進行實務層面的合作。我不斷地觀察藝術如何在
各行業中實際運作，並努力培養自己在轉換語言和詮釋方
面的能力。至今，我經常能夠與不同領域人士，並以其不
同行業的視角與語言來詮釋藝術。

　　在 2021 年 8 月，我也很榮幸參加了**六城市 EMBA 心
靈領袖讀書會**，這是由嘉義大學 EMBA 校友會榮譽理事
長暨讀書會總會長陳國文所創立，近十年來每週持續舉辦
的讀書會。在讀書會中，我每週都能與各行業的頂尖業師
和大學知名教授進行學習和交流。我也經常在讀書會中分
享自己的見解和回饋，舉辦藝術講座分享，並擔任讀書會
的聯席主持人之一。我積極且樂於與企業主身份的學長姊
分享藝術思維，並在這個平台上促進藝術和商業的交流與
合作。

所謂藝術孵化的主旨

　　藝術孵化旨在「**轉化藝術思維等於富人思維，在觀念
藝術、行為藝術與現成物藝術的基礎上，透過商業藝術與
社會雕塑，通往自我實現，同時創造社會價值。**」

本書希望以藝術孵化為主旨，貫穿全書的論述與分享。我希望能夠以深入淺出的方式討論藝術價值的本質。**將用商學的邏輯剖析藝術的內涵，讓讀者在未來的生活與事業旅程中，能夠感受到藝術視野所帶來的完全不同的感受與事業提升**。透過書中的內容，我希望能夠激發讀者對藝術的興趣和理解，並探索如何將藝術的價值融入到自己的生活和事業中，實現個人的成長和升級。

目錄

第一章 /33

藝術孵化的定義

★ 重新定義藝術 /34

一、何謂藝術 /34

二、何謂孵化 /37

三、何謂藝術孵化 /38

★ 企業經營管理的結合體 /40

一、企業經營的管理實踐:「藝術」、「科學」與「工藝」/40

二、關於企業的決策與藝術 /42

第二章 /53

西洋藝術史脈絡的底層邏輯

第三章 / 79

用藝術想像科學，用科學解讀藝術

第四章 / 107

現成物、觀念藝術、行為藝術

藝術思維等於富人思維

實驗室裡的藝術課程

商業藝術與社會雕塑

用商學的刀剖析藝術的牛

第一章

藝術孵化的定義

||

重新定義藝術

企業經營管理的結合體

跨域連結的時代

什麼可以是藝術？

重新定義藝術

一、何謂藝術

從小塗鴉開始，後來循著升學主義的道路，在中學時期就進入美術班就讀，然後在大學修讀雕塑學系，一路從「**美術**」與「**雕塑**」的認知範疇，再到「何謂藝術」範疇的思辨。儘管我在 2008 年時進入商學院就讀，但是我可以說，我真正地認識「**何謂藝術**」是在這裡養成的。這是一段特別的學習歷程，也養成我日後關於藝術與商學的思索與整合。

2001 年再造蘋果企業奇蹟的賈伯斯是不是一位藝術家？在經過兩年碩士學習後，我可以肯定地說:「**是**」的回答。然而，他不僅僅是一位藝術家，他更是一位創業家和企業家。賈伯斯以其領導才華引領蘋果成為行動裝置和系統建置領域的領導者。他的設計理念和創新思維將藝術與技術完美結合，帶領蘋果創造出引人注目的產品和獨特的用戶體驗。因此，賈伯斯的成就是對藝術與企業的絕佳範例。

我記得 2010 年寫碩士論文時，研究題目是「**蔡國強與村上隆經營模式之比較分析，從紐約當代藝術談起**」^{（註1-1）}。談到村上隆時，他那時接受土地開發銀行邀請來台灣在華山文創園區舉辦「**藝術祭典**」（GEISAI），期間有一場藝術家與大眾的座談會，共同與會者跟我都有進行一些提問，這些提問也成為我論文的的記錄。

　　那時是這樣問的：「**村上先生對於藝術家的定義？不管是書上的定義？或村上先生所想從事的藝術教育？所培養的藝術家？**」

　　村上隆短暫沉思了一下而回答的是「**蘋果電腦的 Steve Jobs 對我來說是一位超級的明星藝術家，所謂的藝術家的定義，本身這位藝術家本身必須具有原創的想法，他這個想法可以讓社會變得更美好，具有傳達給社會的溝通能力……當東西真的有轉變過來的成果，這個成果就是藝術。**」當時這樣的回答給我無盡的震撼。^{（註1-1）}

　　那時引發我對於國際上的當代藝術界是如何運作的，

感到非常有興趣，為什麼村上隆的藝術事業，也像是一位企業家在運作，他當時有 100 位工作室助手，時至現今則有超過 300 位助手的企業部門型之運作。

當時這種落差感擊碎了我過去在台灣對藝術的認識。過去人家說：在台灣學藝術不好發展，這是事實，只要在亞洲國家都一樣相對不好發揮，但是換一個角度來說，藝術價值並不是只用功利主義的角度來看待的。

經過這麼多年的人生洗鍊，其實個人的藝術涵養也幫我渡過了人生的許多困境。不過我要順帶一提的是，台灣藝術領域相對不重視「邏輯思考」能力的鍛鍊，因為我們過去在台灣的藝術教育都只偏向過於感性的訓練，常常被社會大眾說好像學這個不太著實用邊際。

商學院的學習重視邏輯思考力的鍛鍊，因此長年下來，藝術與邏輯思維是我現在關心的課題，「藝術」基於感知的，「邏輯」基於理性的，感性與理性之間平衡也是與許多領域範疇也會討論到，如心理學，潛能開發，腦

神經科學 … 等。如果說右腦是負責感知，左腦是負責邏輯，那啟動左右腦開發，有學者也提出這樣會促使神經元的增生與彼此連結，這樣我們的大腦也會變得更聰明與有智慧。

二、何謂孵化

如前所談，我們討論何謂藝術，如果沒有足夠的邏輯思考力是不好回答的。我一直感謝我在商學院培養了商學的邏輯思考力，藝術想法本身容易不著邊際，有了邏輯思維的鍛鍊，就能調節我在藝術自由與邏輯嚴謹之間的平衡感。

這始終是一個無形的大工程，但有趣的是，當我們具備了這樣的「**思考利器**」，這可以幫助我去理解世界藝術史發展的脈絡與關係，我在課程中對於歐美藝術史的研究也是在研究其背後的道理，而非只停留在一味地崇拜閱讀，進而以審視的視角掌握其發展脈絡，透視其發展邏輯，在藝術史的知識與架構下，讓其中的價值與能量可以為我們所用。

由於長期融合商學邏輯的思維方式，邏輯思考本身是一個思辨與驗證的過程，通過不斷地思辨與驗證，過去在商學院經常聽到高科技產業中關於「**孵化器**」（Incubator）概念，因此在我心中出現了「**孵化**」一詞，孵化是指孵化器的概念，在台灣一般指公司的「育成中心」。它們會常提供課程，以及在共享辦公室裡開設公司或個人工作室，以協助新創公司成長為目的，提供財務融資、法律諮詢，媒合行業交流，以及各種適切的項目行銷方案。因此孵化跟經營事業有關，又跟商學的邏輯思維相呼應，因此「孵化」一詞成為我談論藝術與商業之間的發展為主要定位。

三、何謂藝術孵化

藝術孵化在國外已行之有年，多年來也引起我的興趣與關注。「**藝術孵化**」（Art Incubator）一詞不斷地在我腦海中顯現，我也清楚為何要執行藝術孵化的概念，加上過去有完整的藝術背景養成，所以這個概念就在我想法中落地了下來。

何謂藝術孵化？根據以下美國 Creative Infrastructure 網站的內容指出：「**藝術孵化器被美國國家企業孵化器協**

會（NBIA）視為專門針對藝術和手工藝的企業孵化器的一個子集。」

　　其一本書對於「**孵化藝術**」的解釋說到：「**藝術孵化器為非營利文化團體和藝術企業家提供必要的技能、工具和商業環境，以實現短期和長期目標。**」更當前和更有用的描述改編自波蘭 Art_Incubator：「**藝術孵化器是一個通過幫助未來的企業家、非政府組織和藝術家進入創意產業領域來支持他們的組織。藝術孵化器是一個平台，使藝術家和組織能夠實施他們的商業和藝術理念**（Art_Incubator，2013）。」[註1-2]

　　不管是根據美國創意機構的定義或是我心中形成的概念，「**藝術孵化**」成為我對於藝術領域從經營角度的核心出發點，加上在商學院是科技與創新管理研究所的養成背景，在高科技產業中都有使用到實驗室進行研究的概念，經過自己長年的內化與融合，我選擇使用「**藝術孵化實驗室**」成為我對外商務發表與藝術活動時的正式名稱。[註1-3]

企業經營管理的結合體

一、企業經營的管理實踐：「藝術」、「科學」與「工藝」

以前在沒接觸商學領域時，一直在了解藝術與商學管理的直接或間接關係，直到在所上的一堂「**組織管理**」的課程中，讓我接觸到了被譽為「全球最具影響力」的管理大師與商業研究員**亨利‧明茲伯格**（Henry Mintzberg, 1939-）在 2004 年於期刊上的發表，他對於企業經營管理的實踐與定義，提出「藝術」在企業經營管理中的地位，並同時配合科學與工藝，形成企業不同階段的創造與實現有效的管理。明茨伯格將藝術視為負責想像力的視覺，科學是善於邏輯分析，工藝是透過不斷經驗而流暢。三者並存，不用追求三者彼此之間太過平衡，可以發展各自特色。

藝術　通過遠見、綜合和洞察力來引領

工藝　通過實踐、學習和體驗來引領

科學　通過邏輯、分析和證據來引領

企業經營管理的綜合體設想為一個三角形的結構的示

意圖。他的論點是，有效的管理需要三者兼備，如果太過傾斜其中任何一項都會導致管理功能的失調。就容易在三角形結構中讓我們看到當富有願景力的管理者的視野像是斷了線的風箏時，就容易表現與成為「**自戀風格的管理者**」。而過度的大腦思考則會影響管理者強調科學分析，容易成為「**英雄風格的管理者**」；以及經驗取勝的「**迷人風格的管理者**」，變得乏味並可能損害企業管理者經驗和技能的有效性。

如果是過度偏向其中兩邊的角色，例如，如果一個企業都只重視「科學與工藝」的配合，就容易形成沉悶式的企業管理。如果一個企業都只重視「藝術與科學」的配合，就容易形成武斷式的企業管理。如果一個企業都只重視「藝術與工藝」的配合，就容易形成雜亂無序式的企業管理。

在藝術、科學與工藝是企業經營的綜合體，其中藝術是相對容易被乎略的，因為藝術相對容易看不到，也就是容易呈現於無形之中，但是卻也是企業經營的一環。因此，負責視覺的想像力可藉由「藝術」欣賞來培養，在我

經常開設「現代與當代藝術的辨別與鑑賞」的藝術課程與講座中,可以讓社會大眾與企業管理者從藝術賞析的角度來培養想像力。在我的課程中,也會透過科學的角度來詮釋藝術,這樣同時可以讓學習者鍛鍊到分析與邏輯藝術能力的成長。另外,也通過讓學習者進行「藝術導覽」的引導與實踐,讓學習者在獲得藝術鑑賞知識學習的輸入(Input)後,通過輸出(Output)的演練與呈現,建立如明茲伯格強調企業經營管理三者的綜合體不斷地進行融合與實踐。

二、關於企業的決策與藝術

在瞬息萬變的 VUCA 時代,充滿挑戰與不確定的現實世界。藝術鑑賞力變得越來越重要,透過圖像與造形可以鍛鍊我們如何在沒有標準答案下進行深度思考,以及協助我們開啟無限視點來觀察生命中不同情境與脈胳的課題。

阿里巴巴創辦人馬雲曾在浙江總會中的一場演講說到:「**企業的戰略,每個企業家應把自己的企業,把自己的產品,把自己的服務,打造成一種藝術品。無人可以**

複製，無人可以超越，只有你自己可以超越。」從這段話，我們可以來了解藝術思維如何在企業決策中產生作用與效益。（註 1-1）

著名的美國藝術史學者亞當斯教授在《Smithsonia 雜誌》中發表了一篇紀念賈伯斯的文章，題目為「**向一位偉大的藝術家致敬**」。亞當斯教授指出，賈伯斯在史丹佛的課程中學習書法，這使他開始學會以藝術家的方式思考。與其他電腦巨頭不同的是，賈伯斯擁有獨特的藝術品味。亞當斯教授認為蘋果電腦的視覺設計與其功能完美結合。特別是 2007 年推出的 iPhone，以其大螢幕觸控手機的設計，摒棄了傳統鍵盤，成為主流並擊敗多家手機廠商，引發了業界的模仿潮流。賈伯斯在科技界的成功充分展現了他作為一位偉大藝術家的能力和影響力。

「ART & LOGIC」股份有限公司創辦人增村岳史在他的一書中《用藝術力突破商業瓶頸》一書中提到：「**藝術家們藉著顛覆既定觀念、思索、破壞連續性、為常見事物打造故事等方法，帶給藝術界創新與刺激。如果他們的思考法可以應用在商業方面的話，便能無中生有，創造商**

機。」

　　如引文所述，也讓我經常以這樣的定位在企業人士面前分享非常具有商學院能量的藝術鑑賞之講座，我常比喻**「企業決策如同大船入港」，而藝術視角如同不同角度的引水船，過程中順利讓重要的企業決策達成效率與效果。**用這樣的比喻，也讓我定調在產業界分享藝術是台灣藝術界最重要的活動之一。如果用藝術視角在產業界可以被驗證，藝術則是一種產業的活動，而不只是學校裡的學術活動。藝術的創造力本該屬開放系統的領域，也是創造力的處理專家，讓系統開放成為引領創新的領頭羊。

跨域連結的時代

一、梅迪奇效應的多樣性促進創新

　　梅迪奇效應源於**文藝復興時期**。這個效應與梅迪奇家族有關，他們是一個在銀行業非常成功的家族，對文化藝術做出了卓越的貢獻。梅迪奇家族建立了一個平台，吸引了來自繪畫、雕刻、建築、音樂、詩歌等不同領域的

人才，包括富有的商人、藝術贊助人以及其他優秀的人才。這使得佛羅倫斯成為了文藝復興的發源地，對歐洲各地產生了深遠的影響。這個時期的成就也影響了廣義的現代社會結構，並創造了一個輝煌的時代，其影響至今仍在繼續。

這本書是我進入政大商學院後讀到的第一本書，至今對我來說仍然印象深刻。《梅迪奇效應》於 2018 年再版，並被政大科技管理研究所評選為科技管理十大好書之一。在書中，作者法蘭西·約翰森提到了**「異場域的碰撞」**，這種碰撞源於三種力量：**「人口流動、科學整合和電腦能力的飛躍。」**因此，電腦在互聯網時代基本上促進了人與人之間訊息的緊密交流，同時也促進了領域間的多樣性和界線的模糊性。這種趨勢使得不同領域之間的交流與合作更加頻繁和深入，進一步推動了創新和知識的整合。

書中他還提到打破自己的聯想障礙，可以做一些事情：**「一、接觸不同的文化，二、用不同的方法學習，三、扭轉假設，就能發現不同世界，四、採取多重觀點，就有加倍收穫。」**以上也讓我發現書中的觀點也有助於我對於

藝術孵化概念與定義的建立，而這也呼應了書中談及的
「**多樣性促進創新**」。

二、安迪沃荷的經濟學

「**創意經濟等於社交經濟**」，促使緊密連結與接受各種
可能的合作是由南加大教授伊莉莎白・裘內在《**安迪沃荷
的經濟學**》一書中的核心觀點。書中探討了美國普普藝術
開創者之一的安迪沃荷為何可以引發紐約創意經濟影響全
世界。從他最早的工作室名為「**工廠**」（Factory），至後來
的「**企業**」（Enterprise），就可以明顯觀察到他已經為藝術
領域帶入企業經營的階段。

書中一段話是這樣提及的他的作品以及他的「工廠」
（Factory），容納了創意的共通本質：亦即時尚、藝術、電
影、音樂和設計是分不開的，它們橫跨各個創意部門，並
經常互動分享概念和資源。沃荷用他的作品把商品轉譯成
藝術，不管是湯罐頭或鈔票。但他也了解反過來的那一
面，亦即藝術與文化可以被轉譯成商品的形式，他將這稱
之為「**商業藝術**」。而這也成了當代創意生產的核心教條。

在這樣「商業藝術」的觀念基礎底下，我把這樣的觀念融合到「藝術孵化」的整合與運用之中，並持續不斷地厚實這樣的出發點，這也可以進行全面性對企業經營管理與藝術領域之間如何創造效益與價值關係的研究與探討。

三、互聯網時代下，資訊流通及透明度

互聯網時代讓我們現在生活在一個每天有大量訊息交流的時代。特別是在 2020 年時，疫情時代的突然爆發，在全民數位化的進程產生了更緊密地不用出門與不用實體見面的社交的交流與商務的交易，如網路上的線上會議、線上課程、線上訂餐、線上購物、線上儲值、線上轉帳、以及第三方支付系統等等形成風潮。

時至今日網路媒體形態也發展成為**「人人都可以是網紅的自媒體時代」**，個人 IP 在網路上以人為本出發的品牌發展。個人品牌鮮明以及有足夠的網路流量，每個網紅也可以成為**「帶貨直播主」**，行銷各種有趣與有價值的商品，並在網路上收款。跨界合作也促使領域與領域間的界線也越趨模糊，跨行業別的斜槓世代，或是通過各種數位平台與系統為我們工作。在訊息快迅交流下，每個人都在保持

學習，並且不斷地重新定義產業的業態與機會。多角度與多樣性的觀察與思維就成為我們每天必備的能力。

從「藝術孵化」的角度來看，可以在這樣互聯網時代的趨勢底下，對於各種訊息進行**「重新定義」**，進而把一切人事物的訊息重組，用藝術的角度賦予其全新的意義，在不斷地從我們內在到外在的演練與試驗後，讓各種訊息的交流與交換為我們所用，同時也能孵化出有全新的藝術概念。**不管是從「梅迪奇效應」、「安迪沃荷經濟學」與「互聯網時代」下中，我們都已看見符合當代藝術之「跨域連結」精神時代的來臨**，也可以說這是一個什麼都能形成「藝術孵化」的時代。

▎什麼可以是藝術？

一、來看幾個藝術例子

當我們走進位高雄市港口碼頭大勇路底的駁二藝術特區時，我們一定會被座落於特區裡主座標的裝置藝術吸引到我們的目光，用**「貨櫃」**作為創作材料進而成為一件公

共藝術。藝術家轉換貨櫃符號成為幾何藝術造型，成功地讓我們欣賞到藝術特區深層的意象與特色。特別是「高雄港」本就是台灣最大的貨櫃進出港口，用貨櫃本身就能定位高雄港的宏觀特色。貨櫃本身是功能性的，通過藝術創作重新定義了這個貨櫃給我們原有的認知與定義。

在藝術的視野中，我們看見了貨櫃成為藝術作品的美感，我們可以進一步重新思考藝術是否帶給產界發展的可能性。我再舉例說，貨櫃其實也可以成為「貨櫃屋」、「貨櫃餐廳」等，所以從藝術的角度任何人事物都可以被重新定義與發揮創作的可能與意願。

2019 年，高雄市位於愛河中，並鄰近七賢橋愛河，有一件大型的戶外式的**「鯨魚造型的雕塑藝術」**展示出來，這是由美國建築設計團隊 Studio KCA 使用許多藍色調與白色調的廢棄桶進行創作，在看見美麗與寫實的藝術作品的同時，也能讓社會大眾認識與反思到生態破壞到環境保護之中對我們地球的影響，一件作品雖然只是一個欣賞的活動，但也是通過藝術欣賞當中，讓我們的意識與觀念獲得及早的反思與內省，並且在現今互聯網時代下，通

過數位媒體的推播與分享下，藝術品的創作與理念訊息可以獲得廣大社會大眾的認識與欣賞，而且還能無形中帶動城市觀光效益，可以說一舉數得。(註1-2)

　　我們再來看表現狠一點的藝術品，即是兩位英國藝術家 Tim Noble 與 Sue Webster 直接使用一堆垃圾創作變藝術展覽的例子。用一堆垃圾創作也可以是藝術？我們從他們許多的作品可以看到藝術家運用光源的投射效果達成古典藝術的創作手法，即「**透視法**」來呈現極具寫實造形的影子藝術，這讓我想到十九世紀印象派畫家的創作是追求光跟影的變化，當時「**光**」相對是主角，而今天藝術家則讓「**光與影**」的創作中，讓「**影子**」成為主角。藝術家使用垃圾為材料進行堆砌與創作而成為藝術作品，垃圾也容易讓人聯想到不好的意象與聯想，屬於有丟棄的概念，但藝術家把作品的視覺卻投射在牆上的精緻寫實的影子上，例如看見兩位男子的形象，拿著酒杯與菸，讓作品能自然地反映出我們內心的投射，不管是好的或壞的，透過這件藝術品也真實反射了我們的小宇宙，說不一定，這也是一件可激勵到人心的藝術作品。(註1-3)

二、藝術生活化

本書中的第二章也會開始帶大家從西洋藝術史的演變與脈絡來進行認識與梳理。從藝術史的脈絡中，我們會發現藝術進行生活化的趨勢。**「藝術生活化，生活藝術化」**的趨勢基本上出現於「後現代藝術」的觀念，我們可以進一步說，其源自於「社會雕塑」的倡導者約瑟夫.波依斯，他解放一切藝術的範圍，他以身作則來體現了一位藝術家具備有「社會責任」的先趨角色。

日本跨界專家山口周所著的《美意識》一書中，有一段話我非常欣賞：**「你若是一個商務人士，請試著把你參與的專案，當成一件藝術品。您如果是經營者，就試著把公司當成一件展示品。以這種態度面對工作，我們就能成為集體策劃，參與社會雕塑的藝術家。」**波依斯再次重新定義藝術在社會上的關係，**藝術家不只是停留在畫室而已，而是走出畫室，走出工作室，用創作關懷社會與環境保育的議題。**

藝術生活化也預示了藝術發展已打破高低之分，打破俗與雅之分，藝術可以全面進入大眾的生活，進入商務人

士的工作，進入全民的社會，用藝術的思維發揮良好的影響力。在我長年觀察中，我發現諸如**「藝術介入空間」**、**「社區營造」**、**「地方創生」**等當今熱門議題，我們都能從**「社會雕塑」**的觀念藝術中，體會到藝術是如何在我們生活中產生作用。

在**「藝術生活化」**的基礎上，我特別提一下現在的主要藝術觀點是**「作品完成於觀者心中」**，所以對於作品欣賞的品味與結論是在我們每位去欣賞藝術的自己。也因為這樣，藝術一方面會不斷地進入我們的生活，另一方面，我們觀賞者也能從藝術的內涵之中，協助我們鍛鍊到內心的想像力與創造力，進而學習如何重新定義我們生活中的大小事，我們保持活性的思維也就容易在生活中活出理想自己，也讓我們更懂得如何去爭取美好的人事物，讓我們的生活更好，也讓社會形態變得更好。

前言與第一章的延伸閱讀

第二章

西洋藝術史脈絡的底層邏輯

||

古典藝術與印象派

現代與當代藝術的辨別

用藝術鑑賞培養深度思考力

古典藝術與印象派

一、古典藝術的發展

> 審美即黃金比例是古典藝術的主要課題：透視法、模擬再現。

在我關於《名畫中的色彩邏輯密碼與構圖法則》的課程中，我會談到色彩表現與構圖方式是作品鑑賞的核心關鍵。色彩學是一門科學，並且有豐富的知識體系，名畫中的色彩表現用邏輯來驗證，可以快速掌握到藝術色彩學的觀念。古典構圖法則以歐基里得幾何學為出點，幾乎演化出西洋視覺藝術發展的**「底層邏輯」**。[註 2-1]

十九世紀中葉後，新幾何學（又稱非歐幾何學）的嶄新發展，讓現代藝術的發展獲得了滋養能量，演化出前衛藝術創作的構圖方式。而我也經常運用這樣有邏輯與系統化的方式分享**「藝術幾何學」**、**「黃金比例」**、**「藝用解剖學」**，**「透視法」**，**「四維空間」**…等等非常具有知性的藝術鑑賞法則，這樣的角度在業界中具有獨創性，我主要的

目的是讓社會大眾與企業經營者到各大美術館，藝術博覽會，私人博物館等等可以用藝術眼光輕鬆看藝術。

　　古典藝術基本上可以從文藝復興開始說起，在此之前是歐洲的中世紀期間，經歷漫長 1 千年左右的時間。**「文藝復興」**在 14 世紀初起源於佛羅倫斯，結束於 17 世紀。其精神是復興古希臘、羅馬時代人性表現，通過復興與重生的目的是**「打破神權」**、**「以人為本」**。文藝復興正式命名始於當時師從米開朗基羅的畫家兼建築師瓦　利（Giorgio Vasari）寫了一本名叫**《藝苑名人傳》**的傳記。

　　中世紀末的交界於文藝復興初期，佛羅倫斯畫家和建築師喬托（Giottino, 1324-1369）率先在他的一系列作品中看見從中世紀的繪畫束縛中解放出來。**他在作品畫面中呈現出具「視覺動線」的經營，以及具有「戲劇性人物表情」，以及對整個古典藝術發展影響最深的「透視法」的繪畫觀念，這樣的透視感創作被公認是歐洲繪畫第一人，因此又被西方人稱為「歐洲繪畫之父」。**

　　如果我們對照西方古典繪畫，從具有劇戲誇張表現風

格的**巴洛克**、貴族間小情小愛的**洛可可**、嚴謹復古的**新古典主義**、異國風情的**浪漫主義**等繪畫，我們都可以發現這些時期繪畫藝術對於「透視法」的創作方式，甚至**在荷蘭黃金時代的林布蘭**（1606-1669）**與維梅爾**（1632-1675）**都使用「投影幾何」進行作畫。**

我們從古典主義繪畫中了解**「透視法」**的建立，這可以說是受到西方的幾何學之父「歐幾里得」（Euclid，約公元前 325-265）所發現的「幾何觀」之啟發與影響。歐式幾何可說是影響了整個古希臘羅馬人的審美觀，如**「黃金比例」**的觀念，在他西元前 300 年的《幾何原本》的著作中，通過數學公式推算出：「1:1.618」或者「0.618:1」。

由前可知古典藝術是為「神話」、「政治」、「貴族」進行服務時，從**黃金比例、透視法，明暗對照法**（Chiaroscuro）中，不斷地發展出具象藝術，古典藝術的審美基本上高於生活的，直到結束於「照像機」的出現。

時至十九世紀中葉後，西方以巴黎為首的藝術界開始進行一連串的藝術革命。這其中就印象派的命名源自於

莫內（1840-1926）於 1874 年的畫作《印象‧日出》的展出，立即遭受到學院派的批評，評論家路易‧樂華（Louis Leroy）也嘲諷這樣的畫作也是只是一種印象而已，這也成為「印象派」命名的由來。**印象派的畫家在作品上表現的不是物體的本身，而是光線在物體上的變化，這也使得作品呈現朝向畫家的主觀視覺。**印象派的畫家主張在戶外陽光下直接描繪景物，以表現光與色，同時受到日本主義繪畫的影響，創作主題便不再去描繪基督教的故事、古希臘羅馬神話…等具有敘述性質的主題，轉而面對大自然的景色或是都會裡的人物、風景等等。

印象派共有八次展覽，分別是 1874、1876、1877、1879、1880、1881、1882、1886，共八次藝術家聯合的獨立展覽。這樣藝術家的目的是反對學院沙龍展覽制度，也成功地讓沙龍的官方獨占功能被逐漸取代。在 1886 年最後一次展覽時，其中一位新秀畫家秀拉（1859-1891）其作品《大碗島的星期天下午》廣受注目，亦受藝評家正面評論，開啟視覺藝術新時代的來臨。

二、印象派發展的原因

印象派發展的第一個主因是部份**受到日本浮世繪的影響與啟發**，這也被西方藝壇稱為「**日本主義**」。除了歸因於日本明治維新時代初期，參與「萬國博覽會」，讓日本的文化與藝術品大量在西方社會曝光外，另外，也有許多成為了茶葉的包裝紙，直接或間接地傳入到歐洲的社會中。

　　以前日本「**浮世繪**」起源於德川幕府的江戶時期，也算是當時的畫報，請優良的畫師作畫後，再請雕刻師傅製版後，進行木刻版畫，可批量印刷，這樣的版畫受到經濟日漸富裕的日本市民喜愛。而在那個時期浮世繪的用色也通過歐洲貿易中傳入了「**普魯士藍**」（Prussian blue）的化學顏料，這時東西方的藝壇可說是同時互相地潛移默化。這時日本東京最具代表性的名畫就是葛飾北齋的「**富嶽三十六景**」中的《**神奈川沖浪裡**》就會看到這樣的用色。^{（註 2-2）}

　　印象派出現的第二個主因是**照相機的發明，以及攝影術的發展**，當時照相術雖在起步階段，然而其逼真程度遠超過繪畫而被迫另闢蹊徑。第三個主因是**色彩學的發展逐**

漸完善，科學家與物理學家在不斷研究與發現新的色彩學知識，各別陸續發表相關的色彩學著作，例如法國化學家**謝弗勒**於 1839 年的重要著作**《色彩和諧與對比的原則及其在藝術的應用》**，促使印象派畫家率先使用其相關理論進行創作在繪畫上的實驗，通過對於光線、色溫，以及光影的變化進行驗證，其中最具代表性的作品之一是莫內於 1890 至 1891 年代的夏季至隔年的春天所完成約 25 件名為《乾草堆》的作品。

三、巴黎學院派與印象派的各自選擇

十九世紀的中葉後，法國古典藝術的**「巴黎學院派」**（academism）為歐洲畫壇的主要代表之一[註2-2]，學院派的畫家們認為當時照相機清晰度尚低，因此他們決心與相機較勁，努力畫得比照片還寫實且逼真。然而，自行成立「落選沙龍」展覽的印象派畫家們，他們認為當時照相機沒有色彩，因此決定專攻繪畫色彩的研究，突破古典繪畫對既有色彩的觀念。這時歷史上藝術界的**「第一次人機大戰」**終於揭開了序幕。

在印象派中有一位特立獨行的畫家**保羅・塞尚**（1839-

1906），其獨特觀察與觀點，也因為這樣的眼光，並且進行不斷地創作與驗證，被野獸派的馬蒂斯與立體派的畢卡索等後來藝術大師共同推舉為「**現代藝術之父**」。以下是他的看法：

第一，塞尚提出照相機只有單一視點，**不同於人的眼睛至少兩個視點，以及觀看時經常移動，自然造成對多視點的產生**。

第二，視點是透視法的根基，也是古典繪畫一直以來建構繪畫的標準，素描明暗的觀念也是對模擬再現形成的重要因素，他認為明暗是不存在的，因此減少**明暗表現的依賴，讓色彩本身來強調其對比之間來進行描繪**。

第三，塞尚反對印象派對光與影的浮濫追求，他進一步認為如果沒有光線的話，物體就不存在嗎？他從明暗觀念的解放，進一步得出物體背後都有其結構的形成，也就是說，**當物體沒有明暗效果，其實結構仍然存在**。因此，最後他視一切景象的背後都有「**球體，圓柱體，圓錐體**」等結構。

在經過這一次人機大戰後，到了 20 世初人類對於繪

畫藝術的觀點與視野算是暫時勝出！而這時西方的藝術也進入所謂的「**現代藝術時期**」，前衛精神與突破認知是其核心，開始重視身為人獨有的創造力。

四、古典藝術與印象派的用色邏輯

接著，我們說到古典藝術的繪畫用色，從文藝復興開始，不管是巴洛克油畫家魯本斯、林布蘭、浪漫主義德洛克瓦等畫家的用色，畫家們會根據人體解剖學來完成素描的明暗表現後，才進行上色，這時都會突顯是以黑色調為基底的用色，我們會觀察到的一個特點是，色彩表現是根據光源的不同而進行明度變化的創作。因此學院派是古典藝術的用色的擁護者。**雖然在自然光線下的物體呈現的本身色彩稱為固有色，但是在一定的光照和環境影響下，固有色會產生變化。**

我們知道色彩學的發展開始，從牛頓運用三菱鏡，開始觀察色彩的變化發現了七彩色，到了後來光的三原色、顏料的三原色，色彩學也逐漸完善。十八世紀歌德《**論色彩**》一書也提出他獨到的觀察，進而發現了視網膜的互補色反應。十九世紀初，法國化學家謝弗勒在《色彩的協調

與對比原則》一書中的理論廣泛地影響了年輕印象派畫家們的研究，並進一步走出戶外驗證其色彩理論。其中就以印象派莫內的《日出印象》作品表現出其作畫的目的，已經與古典藝術的繪畫表現有所不同。莫內根據環境色溫，進行即時地創作，在互補色原理的探索底下，莫內將霧朦朦的清晨，用相對多的灰色調進行表現，反而讓我們視網膜的反應更加突顯藍底的冷色感，加上當時沒有現在彩色數位相機這麼方便，畫家可以拍照後回家慢慢畫，因此莫內當時在港口邊把握當下的光源與色溫，以及觀察環境色中的反射光源的當下，快速掌握在寫生畫布上光與影微妙變化，所以「印象派」又常被稱作「**外光派**」。

我們可以重點整理一下，古典繪畫主要的用色原理是「**固有色**」的表現，所以繪畫表現在人事物上的視覺主題，每個上色的部份基本上都是看到什麼顏色，就畫上什麼顏色。而印象派的用色原理是在「**固有色**」的基礎上，依據色彩學的觀念加入了「**條件色**」，條件色包含了「**光源色**」與「**環境色**」兩部份，其一，由各種光源發出的光稱之為「光源色」，其二，在光照下的物體受環境影響改變固有色而呈現出一種與環境類似的顏色。

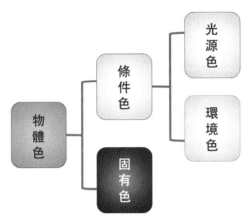

【印象派加入條件色後的用色原理】

光源色

條件色

環境色

物體色

固有色

【古典繪畫主要的用色原理】

19世紀後色彩學知識的完善與畫家對自然光線下體悟的經驗積累

　　1886 年時是印象派第八次的展覽，經由印象派畫家中大佬**畢沙羅**（Camille Pissarro），引薦了年輕的學院畫家**秀拉**（Seurat，1859-1891）參展了一幅創世巨作《**大碗島的星期天下午**》，這幅畫參展時，獲得當時藝評家的讚許。秀拉透過色彩學理論的研究，發現人視網膜中的視覺特性有光學中的「**混色原理**」，因此秀拉決定不進行顏料混色的創作手法，試圖以科學的方法，用冷暖色調進行分析，以機械化的方式進行點描作畫，考慮結構式的圖構，讓畫

面具有分割與結構感，並融入數理觀念的「黃金分割比例」的法則進行作畫。因此創作中的畫面呈現了分割化的筆觸，保持「明度」與「彩度」的顏料上色，呈現出數百萬個點描的方式完成作品，畫面也呈現了印象派對於「條件色」的用色原理，展新的畫法，也被稱作**「點描畫派」**、**「分色主義」**、**「新印象派」**的稱呼。這樣的畫法也風尚一時，許多印象派畫家也都紛紛嘗試用這樣的方式作畫，如畢沙羅，文生梵谷，還有後來野獸派馬蒂斯等也都有畫過點描方式的作品。

以上我們可以觀察到印象派的用色秘訣，即是對於物體或景象，除了固有色，還有光源色，環境色。光源色包含了不同色溫下的狀況；環境色包含了不同物體、景象的描繪，加入了物體與物之間反射光的顏色的影響。暗色系通常不以黑色為底，改以冷色調舖陳，所以了解印象派是幫助我們學習色彩的一條捷徑

現代與當代藝術的辨別

一、現代藝術對古典藝術的反動

> **視覺即視網膜是現代藝術的主要課題：形式與色彩**

「現代藝術」（Modern Art）是開始於歐洲 1870 年代，所以有歐洲中心主義之稱，由少數白人掌握的菁英藝術。結束於二十世紀的 60 年代，共約一百年。

這裡要再次提起「**現代藝術之父**」的保羅‧塞尚（Paul Cezanne），早年雖然起於印象派（Impressionism），其藝術風格卻成就於「**後印象派**」（Pro-Impressionism）。在他的書信當中，他曾提到其創作理念是：「**線是不存在的，明暗也不存在，只存在色彩之間的對比。物象的體積是從色調準確的相互關係中表現出來。自然界視作圓柱、球體和錐體。全景必然是由物體的各個面向以及平面的各個角度所組成，並導向一中心點。**」

塞尚反對過度地讓繪畫的藝術只是不斷地從光影的角

度進行追求，而是從觀察物體結構的角度，發現繪畫的藝術本質與攝影術的差別，在這樣的基礎下與在色彩表現上，塞尚用色開始走向主觀，不考慮光影的明暗，只考慮對比色的表現，這樣的觀念也影響了後來野獸派的代表畫家馬蒂斯對於用色上的創作。在形式表現上，塞尚觀察物體結構，走向簡化造型的創作探索，在畫面中以不同視點觀察物體進行入畫，在畫面中形成多視點的畫面表現，他試圖在畫中表現出視覺上的和諧感，這樣的多視點的作畫方式啟發了立體派代表的畢卡索，當時他思索「**非歐幾何學**」的觀念如何創作在畫布上，塞尚的作品提供了重要的啟發路徑，也讓畢卡索創作了第一幅立體派作品名為「**亞維儂少女**」。在幾年後，立體派的創作帶動了遍及歐洲「現代藝術」時代的到來，爾後影響到世界各地。

後印象派是「古典藝術」與「現代藝術」的分水嶺。十九世紀的畫家不滿古典藝術在學院派的把持下，一直維持在保守與固化的藝術手法，因此開始發動一連串的藝術革命運動。

受到**攝影術**與**色彩學**的影響，「藝術」的本質開始

被探討，關注於繪畫的本身的純粹性，這也就是突破古典藝術一直以來的繪畫對自然模仿的理念，認為在繪畫中的形與色主觀理念的追求突破，這樣影響了後來「形式主義」（Formalism）的藝術就此超展開，並呈現以「-ism」為軸線且在各自領域成就的藝術創作，諸如野獸派（Fauvism），立體派（Cubism），表現主義（Expressionism），抽象繪畫，未來主義，風格派，構成主義，以及歐洲第一次世界大戰期間，陸續許多現代主義藝術家轉到美國發展，直到第二次世界大戰後，歐洲百廢待興，美國紐約成為新的世界藝術中心，形成了美國本土的抽象表現主義（Abstract Expressionism）繪畫。

在形式主義的藝術流派不斷地從歐洲到後來的美國進行超展開，這時期的藝術主要是在造形與色彩中「**為藝術而藝術**」，藝術的形成也是不斷進化的過程，從過去藝術表現根基於具象走向抽象過程，而這樣的形式主義的藝術在不同流派演進之中獲得完全發展。

這邊特別一提的是，如前所述 1868 年日本明治維新開始到 20 世紀初，許多日本學子到歐洲留學學習「現代

藝術」，其實這時候日本浮世繪的繪畫也相當影響了西方繪畫包含印象派藝術的發展。

在這樣時代背景之下，日本人帶回了印象派，野獸派，立體派，抽象派等繪畫與雕塑的概念回到日本進行藝術西化的過程。1895 年開始，因馬關條約，從清朝割讓台灣給日本，到了 20 世紀的 20 年代左右，台灣開始了首次現代藝術的活動。「現代藝術」也可以說就是「形式主義的藝術」，也就是強調**「視網膜」**的藝術表現。

二、後現代藝術現象

意識與潛意識即四維空間是後現代藝術的主要課題：現成物、觀念藝術、行為藝術

後現代藝術現象主要是出現在為期一百年左右的現代藝術之後，他們所屬藝術家的類型反對現代藝術為藝術而藝術，他們認為藝術應該開始走入社會、環境、議題化的藝術現象，可以說是現代藝術轉變到當代藝術的過度期，這時期的重點是什麼可能都是藝術，打破藝術雅與俗的高低之分。

後現代藝術（Contemporary art）的觀念最早的溯源起於法國藝術家馬塞爾．杜象（Marcel Duchamp, 1887-1968），被後世公認為**當代藝術之父**，可稱為**後現代藝術之父**。杜象是達達主義藝術運動的代表人物之一，也接受過早期現代藝術的教育，並以立體派創作為主要前身，但第一次世界大戰發生後，歐洲自啟蒙運動與工業革命後「進步觀」與「殖民觀」的思維，造成各國列強爭權奪利，大規模的屠殺，讓杜象等為代表的藝術家們感到失望，對歐洲長期以來建立的傳統價值觀用一連串的藝術運動，以反理性，反藝術，反政府的方式進行一系列的抗議，形成一系列所謂達達主義的藝術運動。其中最重要的一環是，杜象選擇使用**「現成物」**（Ready-made）作為藝術品的指向與定義，也可稱是把物品在既有的功能性邏輯轉向在藝術上符號與所指的思維與重新觀看之方式。這也劃時代性地表達了藝術作品不一定是依賴手的技巧，只要藝術家在創作企圖上賦予對象，包含人事物之藝術意義，就能成為藝術，這也影響了 70 年代美國觀念藝術與義大利貧窮藝術的誕生。

　　杜象突破性的使用**「現成物」**創作，已為後世的後現

代藝術發展埋入了創作方向的啟示，這讓藝術創作也走向了真正人們的生活，隨著時代背景的不同，現成物的使用也會以不同時代背景的呈現。後現代藝術是以「**反現代藝術**」為主要的基礎點，因此也是一個藝術思潮的過渡期，而這個過渡期也在 1989 年前後，當冷戰結束後，在全球化的基礎與無國界化日益交流上，藝術家的創作方式走向了多元，多向，以及去民族化與超民族化的創作形態，就以更適當的當代藝術思潮正式在世界各國展開出來。

由前述可知，後現代藝術最早起於 1916 年開始反對一戰爆發的達達主義，一戰結束後，許多達達藝術家轉向結合著名心理學家佛洛依德「**夢境理論**」的超現實主義藝術領域發展，著名的藝術家有達利、馬格利特…等。其中，達利後來在美國時期，對於科學中「**量子力學**」角度的藝術創作，不斷地促使中，可以用「**藝術想像科學，用科學解讀藝術**」的創作形態。

後來連動帶動了二戰後 60 年代在「**美國普普**」藝術的發展，成功對抗了 40 到 50 年代全盛的美國抽象表現主義，而其他後來也出現了「**極簡主義**」,「**觀念藝術**」,「行

為藝術」…等如雨後春筍般誕生。

60 年代的普普藝術（Pop Art）因反對抽象表現主義象牙塔式的創作理念，轉而以大眾俗媚作為取材的對象，與現代主義中**「藝術為藝術」**的理念在邏輯上相反的發展，帶動了後現代藝術全面的發展，藝術家積極地脫離藝術上僅對形式主義的追求，並開始關注社會文化上的更多面向，即在純粹藝術中的不純粹表現。而普普藝術基本上是新達達主義在美國的代表，而在歐洲的同時，與新達達藝術精神相同的新寫實主義也快速蔓延至整個西歐藝術思潮，激浪派是這其中最具代表性的藝術行動，著名藝術家有提倡社會雕塑的德國藝術家波依斯。

三、全球化下當代藝術的發展

社會雕塑與商業藝術即藝術入世是當代藝術的主要課題：跨域連結、一切皆藝術

時至今日，我們仍處在後現代藝術時期，因此，後現代藝術也可以說是當代藝術，如果要分別**「後現代藝術」**與**「當代藝術」**的差別，我們可以以 1989 年後的「柏林

圍牆倒塌」，也推進著東歐與中歐的蘇聯共產主義倒台，進入 90 年代後的冷戰結束，即共產主義與資本主義的對抗時代結束，國際各國的格局轉向「**普世價值**」的追求與定位，同時，國際間進行全球貿易協定的簽定，全球經濟進入一體化的時代。

當代藝術重點在「跨域的連結」，在安迪沃荷所主張的「商業藝術」與波依斯提倡的「社會雕塑」的基礎上，打破既有的藝術定義與界線，成為啟發五感能量的多覺藝術與全球化以及資本主義緊密連結，形成文創產業一環，其中拍賣市場的藝術收藏屬金字塔頂端為準的市場區間。

最後，我們從現代藝術至當代藝術至今對我們所身處的社會環境生活中有著巨大的影響，原因是藝術家的創作，都可以從兩個藝術脈絡去觀察。其一，**從藝術的創作形式上以現代藝術的角度進行分析，其二，則是從藝術家的觀念進行探討，包含現成物的使用，當藝術家進入到一個場域，空間，時間等因素之中，都能創造與改變藝術創作的過程與結果，都具有當代藝術的精神。**

因此，從西方開始至當今全球，當前的藝術脈絡可說是由這兩條軸線發展出來的，它們並不是平行線的進行，反而是兩條像螺旋交織而成，繼續開創未來藝術面面觀的更多可能之發展。

如何鑑賞現代與當代藝術

	現代藝術	當代藝術(即後現代藝術)
定義	點線面、視網膜科學探索	第四維度以上探索、意識創造一切
創作主軸	形式與色彩的解放為主	觀念與界線的解放為主
表現方式	傳統媒介，如畫筆。	現成物、行為藝術、觀念藝術
藝術思想	革命精神、大中心化、藝術走向象牙塔趨勢	融合精神、去中心化、藝術入世
藝術範圍	限於藝術的傳統領域之解放	走向跨界與跨域整合的解放，一切皆可以是藝術。
藝術精神	藝術菁英化-大師輩出的時代	藝術生活化-人人都是藝術家
發展核心	歐洲以巴黎為中心，少數白人掌握。	二戰後，美國紐約成為發展中心，再擴及全球。
時間	1870年-1960年之間，起於印象派，結束於抽象表現主義。	1920至1950年間萌芽，1960年盛行至當今。

▌用藝術鑑賞培養深度思考力

一、VUCA 時代下，藝術鑑賞的重要性

「VUCA」是 volatility（易變性）、uncertainty（不確定性）、complexity（複雜性）、ambiguity（模糊性）四個

英文的縮寫組合。在商業界普遍被使用，意指在多變與充滿不確定性的時代，許多事情是計畫趕不上變化，藝術視角是讓大家可瞬間認識到為何在多變競爭的時代，藝術思維為何是如此的重要。在越是變化快速而沒有標準答案的世界，藝術鑑賞平日練就與啟動的是潛意識的力量。未來會是藝術思考的時代，從沒有標準答案的藝術視角的觀察中，用藝術鑑賞力培養深度思考力。

這邊舉一個例子是文藝復興時期著名畫作，《創世紀》這幅壁畫是由米開朗基羅（Michelangelo Buonarroti）（1475-1564 年）花了四年親手繪畫，作品位於梵蒂岡的西斯汀大教堂，作品一直讓無數遊客欣賞與觀摩。

美國約翰 · 霍普金斯大學的兩位腦神經科學家蘇克與塔馬爾戈休閒時光喜愛藝術旅遊，在一次到了西斯汀大教堂，無形中發現了壁畫中的密碼，特別是發現到人體解剖與畫作的呼應。例如一幅上帝形象的背景線條，與人類大腦的解剖圖極為相似，經過科學家比對，發現竟完全符合。

接著他們就發表了一篇文章：「《創世紀》暗藏了人體解剖學的玄機，或許是米開朗基羅故意為之」。這件作品可能藏了米開朗基羅於 500 多年前的密碼，也就這樣被喜歡藝術史鑑賞的兩位美國腦神經科學家給發現，對於藝術史知識也是相當的了解，但又能夠發表自己的看法，如同前段所述，兩位腦神經科學家，不但喜愛藝術，同時用他們自己的專業背景知識，看見了世界名畫裡的密碼，並發表文章。

二、學習藝術的好處

多年來我體會到「藝術鑑賞」可以幫助我們培養深度力外，同時也能感受到學習藝術的好處。其一，**鍛鍊到我們五感美學化啟動是意識數萬倍力量的潛意識，無形地開發了我們內在的探所。也因為這樣，藝術也協助我們發現自己，認識自己，展現天賦，最後是活出最棒的自己。**

其二，**藝術也是可以說是讓我們把在世時變成為一種品味生活的修行方式。在不斷演練中，啟動潛意識，刺激了我們大腦中的神經元，幫助感性（即感知）的右腦與理性（即邏輯）的左腦進行平衡。在我們內在格局中，通過**

藝術的想像力建構我們個人意識與不斷地重新定義的認知中形成最大化的自由度。

我曾在畫廊中的一個藝術與產業議題中，特別整理了關於「學習藝術的優勢」，以及「藝術與產業的連結」的兩大論點，可以呼應學習藝術的好處：

（一）學習藝術的優勢

1. 打破框架，破局思維，讓每一個人適應多元的社會現象與異質性的互動交流，尊重不同交流，以平視視野對待世界的視角。

2. 經營個人內在精神力量，強化概念化思考能力，因此複雜的資訊，化繁為簡，化簡為易。

3. 以創造者思維面對世界，消除受害者的思考立足點，活著每天都在創造一切人事物的價值。

4. 建立美的意識，提升善與真的力量。形成高頻能量振動，無形中創造許多事物。

5. 在西方藝術與科學是一體兩面，「黃金比例」，「透視法」，「幾何學」都是藝術創作重要的元素，時至今日反映了量子力學的時代議題。

6. 自由是藝術的核心精神，而藝術是一種實踐型的知

識，因此通過藝術讓內心越來越自由，並保持豐沛的感動與新的視點。

（二）藝術與產業的連結

1. 藝術在當代的定位是創造力的精神與思維。現在是軟實力的競爭與合作時代，以無限賽局取代過去零和賽局，與文化創意產業發展的關係，其實是重要的核心與源頭的知識體系。

2. 網路時代進入虛擬世界，唯一不變的就是變，因此用藝術思維進入各個行業與工作領域之中，可以保持「在變之中」的創作能力，用創造力，想像力與實踐力來處理各種挑戰。

3. 世間沒有什麼標準答案，或者說在標準答案以外也有答案，藝術讓企業家保持了這樣的自由度的狀況，但藝術操作的是內在的精神能量，能量飽滿，事業方向自然形成，這也是願景，遠見與視野的根本所在。

4. 藝術除了打破框架，突破既有認知，它還可以不斷地創造新的認知。社會的各個產業與企業都需要邏輯思維來架構事業體，融入藝術思維，則可以將企業格局不斷地擴大，創造新的價值，即為創新。

5. 藝術扮演產業間軟性的互動與交流的價值與平台，

讓跨界時代的各種事業版圖的可能合作，在邏輯架構的基礎下，輔以藝術能量，讓合作更為順暢與成功。

　　6.藝術的創造力是產業發展創新的原動力，用藝術創作進行實踐，比用產業進行大規模實踐，成本降低許多，所以用藝術因素來進行創新，許多藝術領域的知識都可以拿來使用，結合在各產業之中，創造新的市場價值。

第二章的延伸閱讀

第三章

用藝術想像科學，
用科學解讀藝術

||

想像力比知識更重要

藝術是高維度世界的創造活動

藝術與邏輯的關係

歐基里得與非歐幾何學

▎想像力比知識更重要

一、愛因斯坦的「想像力」

愛因斯坦（Albert Einstein,1879-1955）於 1929 年於柏林《星期六早報》初次提到：**「我可以跟藝術家一樣，自由揮灑我的想像力。想像力比知識更重要，知識是有限的，想像力卻可以囊括整個世界。」**到了 1931 年，愛因斯坦在出版了《宇宙宗教和其他觀點和格言》一書中，再次提出相同的說法，但文字陳述上有所不同：**「想像力比知識更重要。因為知識是有限的，而想像力囊括整個世界，激發進步，推動著進步，並且是知識進化的源泉。嚴格地說，想像力是科學研究中的實在因素。」**[註3-1]

從想像力的角度來看，它包含了從兩個方面切入，其一是**「藝術角度」**，其二是**「科學角度」**。因此在我的藝術孵化實驗室的所有藝術鑑賞課程中，我經常採取的方式就是**「用藝術想像科學，用科學解讀藝術」**的角度來進行藝術鑑賞，這樣讓學習者不但可以瞬間認識西方藝術的奧秘，同時也能理解到西方現代物理科學的出發點。另外，在第一章中，我一開始提到現代管理大師明茲伯格說到企

業經營管理的三者綜合體是「**藝術、科學與工藝**」，藝術是負責視覺的想像力，以及科學是負責邏輯分析，彼此不謀而合，當然工藝在這其中透過不斷經驗而流暢。

　　愛因斯坦還有一句著名話:「**想像力就是一切。它是人生即將到來的景點的預覽。**」我舉一顆蘋果所引發的想像力為例，艾薩克．牛頓（1643-1727）在花園中，被一顆掉下來蘋果砸到頭上，通過想像力引發對「引力」的想像力。後來其成就影響了歐洲 200 年著名的「牛頓古典力學之觀點。賈伯斯在創建公司品牌時就想像蘋果（APPLE）的字首是 A，主要是容易被找到，到了在 2007 年時，賈伯斯畫時代地重新定義了手機，都因想像力而讓世界變得更美好。

　　因此，「想像力」從藝術思維來看，它的重點是在於「**突破既有認知**」，屬於「**創造一個新的系統**」，而「知識」從邏輯思維來看，它的重點是在於「**運用既有認知**」，屬於「**進入某個原有的系統**」。相對而言，想像力與知識的關係，如同領導者與追隨者的關係。^{（註 3-1）}

二、畢卡索與「時空的同時性」

物理學家愛因斯坦與藝術家畢卡索（Pablo Ruiz Picasso. 1881-1973），他們都不約而同受到法國數學暨哲學家亨利·龐加萊（1854-1912）的著作**《科學與假說》**之一書所啟發，這本書對於非歐幾里得幾何的世界觀的探索有了創舉式的貢獻。

1905 年，愛因斯坦在科學研究中發表了**《狹義相對論》**（Special relativity），論文探討了時間與空間的關係，以及關於狹義相對論的一個相對概念，包括**「同時的相對性」**（Relativity of simultaneity），以及「四維時空」（four-dimensional space-time）。直到 1916 年才又提出**《廣義相對論》**（General relativity），更完整地論述了關於「彎曲時空」（Flection timespace）。這是對於牛頓 200 多年來對古典力學的挑戰，以及對於非歐基里得幾何學的進一步研究。

1907 年，在歐洲對於非歐幾何學研究風潮的推波助瀾下，畢卡索試圖創作一幅嶄新的傑作**《亞維儂少女》**（法語: Les Demoiselles d'Avignon），此畫的風格即是初期「立

體派風格」的創作。作品以幾何形式貫徹多視點，不受透視法約束。畫中的重點是「**他表現了你觀察它的方式，就是它的存在方式。**」後來他與畫家布拉克共同創立了「立體派繪畫」，開始進入「**分析立體派**」的藝術時期，到後來啟發了「**綜合立體派**」藝術家的畫法，進一步應用到「**拼貼法**」。(註3-2)

在新幾何時代的演進上，畢卡索明白繪畫根基於「歐式幾何的空間觀」已經是過去式，因此他試圖透過他對「**第四維度**」的理解來探索與表現在藝術創作上。他一方面收集非洲面具，另一方面也從塞尚的展覽中那邊獲得了深刻的啟發與靈感，也就是在繪畫上的「**多視點**」表現。他在二維平面的畫布上表現出四維空間的多視點，此新的美學觀：將一切還原成幾何圖形，即同時表現完全不同的視點，這些視點不同的總和構成被描繪的物體。這種畫法打破了自義大利文藝術復興開始後的五百年間，西方畫家受制於「**透視法**」的觀察與約束。

愛因斯坦與畢卡索對於「**時空的同時性**」探索具有的共同特點：時間上沒有那一個是優先的視點。龐加萊早年

提出「第四維度空間」的觀點，啟發了他們兩人那種內在頓悟的感覺，他們採用新思維超越了感官上知覺。在藝術的表現上，「時空的同時性」即是同時在一個畫面上，表現出不同的視點。

我經常舉例的是，關於「同時」的白話解釋，如同我們在生活中認識的一位好朋友，我們其實對他的認識不會只是單一視點與透視點，而是在我們的意識中可能同時反應出多視點在我們的回憶之中。

三、0 到 4 維度的世界

前段提到愛因斯坦與畢卡索不約而同地，對「**四維時空**」的探索，各自在科學與藝術領域開始嶄新的局面。亨利·龐加萊於 1910 年在美國「洗衣舫」演講時，提到二維面是從三維面的投影而來，那三維面上的形象也可以是從四維面而來的投影。那這樣的論述成為畫家們經常討論的話題。自此西方藝術界對於 0 到 4 維的空間思維的轉變產生極大的興趣。

我想就進一步來談一下，0 到 4 維度世界不同階段的

狀態。我們經常會聽到人家說「**降維打擊**」一詞，這對現在的我來說，體悟真的很深。在此，我就從自己人生的歷練來舉例說明。

　　當意識在 0 維空間時：剛出生時，對一切充滿好奇，到了 10 歲時，開始對一些事情的點有些認知，但是好像又容易鑽牛角尖，此階段即是「**混沌思維**」階段。

　　當意識在一維空間時：到 20 歲，慢慢有些方向，看事情有路線了，但總以為人生是直走的，也因其他面向看不到，經常碰壁。從中學美術班到雕塑學系畢業，此階段即是「**線性思維**」階段。

　　當意識在二維空間時：近 30 歲時，人生經歷了一些嘗試，漸漸明白人生可以有不同路線，也開始有了佈局的視野。此時跨領域讀了商學院，此階段即是「**構面思維**」階段。

　　當意識在三維空間時：至 40 歲以後，人生除了考慮不同面向之外，也發現人生要建立足夠的高度與遠見，因

此不斷學習與體驗人生各種事物是這階段自動自發的事。在大千世界裡體驗與克服挑戰，此階段即是形成「**立體思維**」階段。

而當意識在三維空間的立體思維後，感覺到自己隨著第 4 維度的時間狀態中，形成了一種內在與外在的平衡感，我自己定義這是所謂「活在當下」的狀態。此時大千世界與我們內在意識有強大的連動關係。

零到四維度意識空間的時序，每個人的狀態不同，有時會受到身邊環境，人脈圈子，工作環境，親人與伴侶的影響，如果順利的話，人的思考可以即早地進入第四維度的意識世界，甚至是到第四維度以上的世界，即是高維度的世界，此時想像力就會變得越來越重要，因為這可以鍛鍊到我們「**意識可以創造一切**」的能力。

到了第四維度的看法時，外在的大千世界即是內在的想像意識，這可以說，「**三維世界是四維世界的投影**」，因此，當我們關注在自身內在，外在世界就會改變了。換句話說，提升我們自己，外在就會變了；改變我們自己，外

在就會變了。所以認識與改變自己是速度最快的，也就是內在豐盛了，外在也就跟著富足了。從「最適選擇」來看，感恩一切與謙卑面對所有人事物就是一種最棒的經濟學。

四、量子力學與能量層級表

邁入二十世紀，兩個最重要的物理學界的兩大支柱，其一是**《相對論》**，其二是**《量子力學》**。《量子力學》（Quantum mechanics），鎖定在微觀世界的探索。

現在很流行**「同頻共振」**的說法，特別是用在團隊運作與事業經營之中。從邏輯來說，必要條件是**「同頻共振」**，充份條件是**「高頻能量」**，這決定了我們每一個生命的選擇結果，只有不斷地重新定義自己。三維的物理世界中的第二定律是**「熵增定律」**（The Law of Entropy Generation），**即一切終將熱寂的混沌現象，所以在有限的物理世界，讓我們保持持續開放個人內在宇宙系統，不斷學習與提升創造力，生命將不斷創作新事物與意義。**

「熵增定律」結合**「量子力學」**的觀點，在宏觀與微

觀的視野豐富了自己對世界更多的想像空間。

　　熵增定律即「**熱力學第二定律**」，在封閉系統中，一切人事物終將走向混亂而熱寂。量子力學即「**微觀物理學**」，宇宙一切人事物作為一種保持「**不穩定性能量**」的微觀存在。而**逆熵指的就是生命對於熵增現象的一種對抗，也就「熵減現象」，而我認為藝術活動可說是熵減現象的一種極致表現。**

　　藝術活動作為「熵減現象」在兩方面呈現：一，**突破既有認知，即「想像力」。二，創造有意義的生命領悟，即「創造力」**。我在日常的藝術講座中經常提到**大衛霍金斯**（David R. Hawkins）編寫的**《能量層級表》**，並以「**高頻能量**」核心為出發。這也是我長久以來推廣的理念與運作之原則，結合藝術鑑賞、導覽、思維與孵化，用社會雕塑與商業藝術來實現這其中的價值與奧義。

　　霍金斯博士的**《霍金斯能量層級表》**（Hawkins Scale of Consciousness）是一種對人類意識的分級方法，通過對不同情緒、信念、思想的評估，將它們劃分為不同的能量

層級，以此來說明人的意識和行為的不同水平。

　　每個層級都有其對應的情緒和信念，從零分到七百分（至一千分），以 200 分為界線，分數以上為高頻能量，分數以下為低頻能量，例如，低頻能量的情緒是負向的，如憤怒、欲望、自私，高頻能量的情緒則是積極的，如和平、愛、喜悅。通過評估個人的情緒和信念，可以確定他們在能量層級表中所處的位置，從而了解其意識和行為的水平，並指導其如何提高自我意識和提高生命的質量。

升降	等級	能量級數	生命觀	情緒	生命狀態
	開悟	700-1000	不可思議	不可說	妙
	平和	600	都一樣	天佑	平等
	喜稅	540	好美啊	平靜	清淨
高頻能量	愛	500	我愛你	敬重	慈悲
	理智	400	有道理	理解	知止
	寬恕	350	我錯了	寬恕	修身
	主動	310	我喜歡	客觀	使命感
	淡定	250	我不怕	信任	安全感
	勇氣	200	我能行	肯定	信心
	驕傲	175	我怕誰	藐視	狂妄
	憤怒	150	我怨	憎恨	抱怨
低頻能量	慾望	125	我要	渴望	貪吝
	恐懼	100	我怕	焦慮	退縮
	悲傷	75	好可怕	失望	悲觀
	冷淡	50	好無奈	絕望	自我放棄
	內疚	30	沒意思	自責	自我否定
	羞愧	20	死了算	自閉	自我封閉

【大衛霍金斯能量層級示意圖】

▍藝術是高維度世界的創造活動

一、用藝術的重新定義來改造自己

藝術是一種高維世界的想像力與創作活動，也就是身為人的一種心靈活動，可以用來察覺我們無限可能的意識狀態。

當社會在經濟水平大部分處於生活基本需求的滿足時，藝術是無形的，不易理解，在大眾社會中是不易被感受到的。這時，生活的定位大部分強調的是功能需求的解決方式，如食衣住行育樂的基本需求。

當社會在經濟水平越高以及資訊流通越高時，每個人處於五感覺察的敏銳度提升與自我實現意識抬頭的覺醒，在生活中會無形中潛移默化，也就是進入所謂「**生活藝術化，藝術生活化**」的狀態。

接著來談一下什麼是藝術？在過去藝術被當成是一種技術的追求，例如一幅畫畫得好就是藝術。沒錯，這是其中的一種藝術，但嚴格來說這是一種美術，或是說是一種

畫畫的藝術。

　　藝術一直都存在，只要是在有人的社會之中就有藝術，所以藝術本身無關領域，也無關於只是技術的追求，藝術可以貫穿所有人類的想像力活動，特別是在地球中具創造力的生命，想像力就是人類的一種超能力，並且如何運用這樣寶貴的想像力來啟動我們的天賦與潛力，藝術的活動成為這關鍵的界面。

　　過去在物理學界關於量子力量研究的**「雙縫實驗」**（Double-slit experiment），從**「觀察者效應」**的理論，科學實驗已經間接驗證宇宙由能量所組成的，因此**「意識可以創造一切」**，所以「同頻共振」、「高頻能量」也成為當今社會各領域的研究與發展的顯學。

　　過去藝術領域被當成學科分類時，在社會普遍追求功能需求的時代，藝術是相對弱勢的，特別是機構與體制制定了大部分以只追求標準答案為依歸時，用功能性的邏輯來解決所面臨問之所在，所以藝術就不容易受到重視，也就是說，在相對比例上，不知到為何藝術重要的理由？

因此，從科學領域對於「維度」視角的觀察來切藝術的想像力就會明白藝術為何如此重要。我們身處物理世界的三維空間，我們可以很快地觀察三維以內的空間，但我們不易察覺到與我們意識緊密相關的第四維度空間，因為第四維度後的空間全要憑藉我們自己「想像力」，這也就是高維度世界的精神活動。

　　當現代藝術發展從古典藝術中解放出來時，就知道藝術的本質是不斷被拆解開的過程與探索，從一開始的「形式解放」，經過科學視角驗證，進而再到觀念的解放，也就是進行到所謂「**藝術就是意識決定一切**」的創造活動，藝術瞬間從我們感官中的五感解放出來，再融合於五感之中，不再受領域限制。

　　藝術發展至今，早已融入於生活各領域之中，不管是商業活動或是社會活動。在這全球化時代的今天，科技發展與民主體制下走向「**去中心化**」（decentralization）的社會生態，以及成為世界公民意識抬頭，還有充滿快速變化的經濟與科技社會。我們發現西歐與美國的商業與社會活動普遍將已將藝術融入在生活之中，這部分我們可以從他

們的一路從古典到現當代藝術史脈絡閱讀中就可以理解到這樣的事實。

　　現在亞洲社會，特別是東亞社會對藝術也開始不斷地在重新認識與定義，特別是日本社會與商業活動，因為價值是被人定義出來的，而藝術活動是善於創造新的價值，賦予新的意義，而創造力即來自高維度的想像力。在若宮和男所著**《令人腦洞大開的藝術思考法》**的一書中的作者若宮和男一開頭就提到：**「近代社會的運作模式大大轉變，藝術思考於是倍受重視。」**

　　我想一而再、再而三地說，藝術是一個關於如何「自我實現」的活動，從美感的鑑賞開始，其實就是在發掘我們生活中新的可能，也可說是用吸引力法則來發掘新的人事物。因此藝術沒有標準答案，全靠我們通過美感力在生活中由內而外與由外而內的感官與經驗之實踐過程。

　　經過這樣，我們才會在生活中不斷地去驗證、發現、創造，並實踐新的可能性，進而驗證出新的答案，而這個答案會是我們心中不斷反思與整合後的成果，只要藝術感

知的保持還在，其存在本身即是活性的狀態。

　　最後說到自己，過去我在既有的學習環境，一直把藝術當成技術在追求，其實這幾乎都是在用潛意識裡原有的舊習慣活著，說真的，這並非是有什麼創造力與反思的能力，這也是在追求所謂被人認定標準答案的藝術。

　　後來我把藝術當成是「**意識創造一切**」的創造活動時，反而讓我從過去長年執著於技術的視野中解放出來。用開放系統的心態進行不斷重新自我定義的過程，並且找到生活中新的意義與創造，這也培養了我的覺知，進一步有了「**明心見性**」成長的能力，有了「**打破框架**」成長的能力，有了「**放下身段**」成長的能力，有了「**找到天賦**」成長的能力，有了「**肯定自我**」成長的能力，有了「**無限發想**」成長的能力，有了「**提升自己**」成長的能力，有了一直「**反思自我**」成長的能力。

二、想像力與幻想的差別

　　在過去台灣社會的普遍教育是，總認為藝術是天馬行空的領域，比較不切實際。我想在此提出我的看法，討論

藝術的「**想像力**」與「**幻想**」的區別。我想表達的是想像力包含著「**心想事成**」的空間，如同愛因斯坦說的：「**想像力就是一切。它是人生即將到來的景點的預覽。**」如果是這樣，從愛因斯坦的角度來看，想像力是**根基於有維度的概念，可以實相化的，可以落地生成的，而「幻想」是想像力的一種副產品，如果中間脫離了空間維度的概念，就會形成不落地虛無飄緲的狀態**。這也就是說，「想像力」呈現在不同維度的概念之中，如果想像力沒有通過空間維度來轉換，則想像力容易成為一種不切實際的「幻想」。

　　想像力是精神生活存在的基礎。想像力也代表著每個人具有創造力。在空間中存在著無限空間維度，而這些空間承載著無限的想像力。藝術活動詮釋想像力在經過創作優化後是最佳表現方式之一，我們的意念是創造一切意義、維度概念、與想像力的起點。

　　如前所述，「**雙縫實驗**」有一個「**觀察者效應**」（Observer effect），也就是當我們意識到對某個人事物的觸動，我們同時發起了某種動心起念，而被意識到的任何人事物對象，則開始會由所謂能量過程轉換至物質結果，所

以「意識創造一切」，也就是說，**你觀察任何人事物的方式，也就是此任何人事物的存在方式**。通過藝術活動，可以鍛鍊到重新定義的能力，通過任何空間維度的想像力，不斷地打造全新的自己。**當我們活在高維度，我是誰，我就吸引誰。**

在藝術世界裡，觀點是無限的，限制的只有自己不敢的想像。其實想像力是我們人類獨有的超能力，如同其他生物，海豚的超能力是聲納，狗狗的超能力是嗅覺，野兔的超能力是挖洞深居。在想像力的世界越敢想，越富有，呼應宇宙心理法則。用藝術的邏輯運用在我們生活之中，使之產生無限發展的效益。從藝術思維來看，與從事什麼行業與領域無關，因此一切都可以是藝術，以及如何使其成為藝術的過程，這也是**「藝術孵化」**的核心精神所要呼應的。

藝術與邏輯的關係

一、左腦與右腦的特性

網路時代本就是密集的訊息交換時代，相對容易帶動「**跨界思維**」的刺激，進而促使右腦善於想像力的發揮，加上左腦善於邏輯思維可以協助我們對人事物的推理與驗證，所以再次呼應「**藝術需要科學的驗證力，而科學則需要藝術的想像力。**」

邏輯的腦　　　　　　　　　　　　　　感知的腦

　　這樣大腦不會只是一個封閉系統，透過左右腦的交流，刺激「神經元」的增生，認知的突破與影響力會促使自己不斷地積極地重新看待生活中的任何人事物。許多成功人士都是同時運用左腦與右腦的交叉啟動，最早就是以文藝復興的達文西所對應的藝術與科學。達達藝術的**杜象**被稱是藝術界的科學家，其藝術創作充滿實驗性質，提出著名的「現成物」。抽象藝術的**康丁斯基**原是經濟與法律雙科教授，後來因「**聯覺**」（Syneshtesia）的發現，成

為了抽象藝術之父，並出版著名的著作:《點、線、面》、《藝術家的精神性》。

　　藝術的核心是鍛鍊我們看見宇宙一切人事物的維度與想像力。因此，愛因斯坦為什麼說「想像力比知識更重要」，一旦找到從藝術的角度切入世界，就會醒悟我們所處三維世界背後的真相。這也呼應愛因斯坦說的另一句話:**「邏輯會讓你從頭到尾；想像力會讓你無處不在。」**

二、三個我: 自我、本我與高我

　　每個人的內在都有三個我:兩個假我與一個真我。以心理學的角度來說，假我就是「自我」與「本我」，而真我就是「高我」。假我是大腦從意識裡相製造出來，可說是「右腦是自我，即感性的我」。「左腦是本我，即理性的我。」自我與本我沒有高低之分，只是各司其職。

　　「認知」是我們認識世界的方式，有些認知是外界告訴我的，有些是自己經驗到的。不管如何，依據大腦的鏈結，對認知常常是算計與恐懼，因為大腦裡是假我。真我就是高我，存在於「心靈」，而心藏是控制我們是否活著

的器官。

　　自我是感性的，重視情感與表現，從西方繪畫的角度來看，我們可以比喻為「**野獸派**」與「**表現主義**」等，透過對色彩的解放，以及對於內心的不安表達情緒。本我是理性的，重視邏輯與分析，從西方繪畫的角度來看，我們可以比喻為「**立體派**」與「**未來主義**」等，透過對形式的構成，以及對於機械的美學表達崇尚。

　　不管如何，以上的西方繪畫都是服務我們藝術鑑賞者的「**視網膜**」，即眼睛所視的「**視覺藝術**」。而**高我是心靈的，是智慧的，是除審美之外的，是由心來審視的**。因此，達達派的代表杜象做了一個決定，放下為視網膜服務的繪畫，決定把藝術帶向一個新的維度，由強調視網膜的藝術轉變成「**從心靈出發的藝術**」。

　　「自我」與「本我」可說是我們人類情緒層的傳遞者，而「高我」是意識層的決策者。在生活中，人表現內在想法時，不是通過自我呈現，如同「只顧自己」，就是通過本我呈現，如同「悲天憫人」，又或者是融合本我與自我

來呈現，如同「欲迎還拒」。

其實自我與本我都是我們生命連結肉身活著的自然現象。自我就如同我們跟動物一樣擁有獸性，肚子餓了就想吃東西，天氣熱了就想吹冷氣等。本我就是如同父母愛小孩具備人性，總是想保護小孩的成長等。不管是用自我或本我來進行表現，重要的是回歸到由意識層次的高我來進行決策，而非只是放任情緒層次的自我或本我進行自主。

用**「高我加自我」**的意識狀態就是一位懂得做自己的人，即首先能尊重到自己的意願，同時也能做到尊重別人。**「高我加本我」**的意識狀態就是一位具有社會責任的人士，即把大愛用在對的地方，同時又能提升自己。因此，**「高我即是真我」**，也就是來自高維度世界真正的我，讓我們意識到我們是來自宇宙近乎無限的能量，並且保持開放心靈的臨在與思維之意識狀態，讓高我與宇宙保持連結來借力發揮。

三、「科學的邏輯分析」與「藝術的想像力」可以互為驗證

印象派的畫家把色彩學理論在繪畫上對「光與影」進行驗證，成就了印象派。點描派的秀拉也進行了視網膜且有「混色原理」用分色繪畫的方式進行了驗證，創作了一系列點描創作，成就了新印象派，隨著科技進步，甚至間接也啟發了後來「**電視映像管**」的發明。立體派的畢卡索用「多視點」的繪畫驗證了「時空的同時性」的表現方式，呈現了非歐幾何式的藝術創作。

時至今日，許多科幻電影經常把還未實現科學觀念透過藝術的想像進行創作與呈現，例如「星際效應」，「全面啟動」，「天能」的導演克里斯多福.諾蘭的創作中，表達了對「五維空間」、「四維空間」、以及「超現實主義」的探索，啟發我們社會大眾對於高維度世界想像力的探討與研究。

▌歐基里得與非歐幾何學

一、歐基里得與非歐幾何學
在三維度的世界中是由高度，寬度和深度所組成。

亞歷山大時期的希臘哲學家歐基里得於西元前 300 年創立了一所數學學院，當時寫了一本名為**《幾何原本》**（Elements），並被稱為**「幾何學之父」**。

百年前推論出第四維空間，在數學上，第四維將「時間」視為另一維度以及長度，寬度和深度。，這也就是指向了「時空的同時性」。時間在意義上是人定，因此時間本質上是一種狀態的過程，所以第四維也被許多人認為是精神的或形而上的。

所以我們可以說第四維的另一個定義是我們人在感知上的「意識狀態」，而藝術家常將第四維定義為**「心靈上的意識」**。第四個維度也啟發了超現實主義藝術家，如西班牙藝術家達利，他的繪畫**《被釘十字架》**（Corpus Hypercubus）（1954 年）將基督的經典寫照與四維立方體結合在一起。達利用第四維的想法來說明超越物質世界的精神世界。

二、藝術家對歐式與非歐式幾何的呼應與創作

文藝復興時代，繪畫因「透視法」（Perspective）方法

的建立，西方繪畫自此走向自然寫實，用在平面的二維空間模擬再現立體的三維空間，這也是西方古典繪畫以來的特色。

　　文藝復興三傑之一的達文西將藝術定義為一門科學，完整地表達了黃金比例的重要觀念。在他的著作《論繪畫》中，他指出：**「美感是建立在各部分之間神聖比例的關係上，這些特徵必須同時作用，才能產生讓觀眾如醉如痴的和諧比例。」**

　　現代藝術初期，也就是非歐幾何時代，起於印象派，成就於後印象派塞尚為首的帶領下，繪畫走向了由創作者的意識為主導來進行繪畫的方式，因此藝術脫離了單一視點限制的「透視法」，以及拿掉自然光線下「明暗」在繪畫上的表現。

　　後印象派另外兩位畫家，梵谷的繪畫則走向了內心的強烈表現性，成為德國表現主義的先趨，而高更繪畫的色彩則走向主觀化的思想性，具有象徵主義的特色，也因他從法國去了太平洋的大溪地，進行一系列的創作，引發了

「原始主義」風潮，影響了西方爾後現代藝術的發展。

　　還有許多藝術流派，也都是試圖提高不同維度的創作，**例如立體派對時空的同時性的表現採用了「多視點」，進一步粉碎了「單一透視法」，義大利未來主義藝術家則在工業革命後所帶動的科技發展下，加入了「時間」因素，也就是對「速度」的著迷。**立體派與未來主義也同時發展了他們那時代的**「機械美學」**的創作。超現實主義藝術家創作則結合了心理學家佛洛依德的**「潛意識夢境理論」**。而康丁斯基，蒙德里安，馬列維奇則透過藝術造型的簡化成為完全抽象的符號象徵，在畫面上各自進行不同方式的構成，其中康丁斯基用音樂性來表現繪畫的精神性，而蒙德里安用數理觀念來表現繪畫的構成，最後馬列維奇用宗教信仰的至上精神，抽象化一切藝術的具象形式。

　　所以現代藝術的方向就是在進行比過去古典藝術時期一貫追求三維空間模擬再現的目的，而是要往更高維次的方向前進，即從歐式幾何的三維世界走向非歐式幾何的高維世界，每一次藝術的創新，也就是一次新的系統開放，

也是對宇宙自然界的熵增定律，進行了「熵減」（Emtropy decreases）的創造活動，讓人類通過意識覺察，保持充滿創造力，並連結來自更高維度的心視界。

第三章的延伸閱讀

現成物、觀念藝術、行為藝術

|||||||||||||||||||||||||||||||||||

藝術家杜象的選擇

現成物藝術

觀念藝術與行為藝術

意識創造一切

藝術家杜象的選擇

一、立體派與未來主義對第四維度的探索

法國藝術家**馬塞爾·杜象**（Marcel Duchamp，1887-
1968）所處的20世紀初時代是物理學界以愛因斯坦為首的
科學家在探討**「相對論」**的時代，而且這樣話題從歐洲
19世紀末的科學界就不斷地討論，這件事情也引起年輕
杜象的興趣。另外，到了 1907 年，畢卡索與杜拉克兩位
藝術家首度發展出立體派的藝術形式，後來在歐洲引發了
前衛藝術旋風，加上杜象的二位兄長都是畫家，自然也影
響了杜象在藝術上的興趣，創作路線決定從立體派入手，
後來也在 1912 年時創作了《下樓梯的裸女》2 號的油畫
作品。

當時《巴黎獨立沙龍》的展覽特色為**「不頒獎、不評
審」**，並由立體派的畫家為主辦方，但這件《下樓梯的裸
女》的作品卻被主辦方要求改畫，理由是，一是裸女不能
用下樓梯來進行表現、二是立體派的多視點不能存在移動
的速度感。主辦方認為這已經違反立體派藝術表現的主要
基本方式。杜象的作品被要求修改畫裡的內容，這件事也

讓杜象感到沮喪，也促使杜象決定放棄參展，表示對主辦方處理方式的抗議。[註 4-1]

在當時，立體派畫家們的藝術表現正影響了整個歐洲藝壇，以巴黎為藝術中心，立體派的聲浪如日中天，此時在義大利的藝術圈也發展出「未來主義」的藝術派別。兩派的藝術創作有相同的特點，皆是根基於對「四維時空」的探索與追求。我特別解釋一下，「四維時間」與「四維空間」的異同，四維即指「第四維度」，維度概念在西方的「科學」與「藝術」領域的探索與研究極度重要，也就是我們所身處物理世界是三維的空間，即以「長度、寬度、高度」在進行比喻，而第四維即指時間的概念，但時間是人類為方便定義第四維度的概念，使用時間來進行定義，如果拿掉「時間」的概念，那這樣第四維度的概念即是一種空間的連續狀態。

立體派在第四維度的空間中，以多視點的方式表現了畫面中「時空的同時性」，也就在同一畫面與同時創作了人事物不同的視覺角度，因此作品的人事物也常表現出現部份的正面、部份的側面、部份的不同面向在畫面中，打

破了西方古典藝術長期以來的「單一直線的透視法」。另外，未來主義的藝術則呈了第四維度的「時間」概念，崇尚速度感，一方面也是基於工業革命後，二十世紀初汽車、飛機的出現，機動力取代人力與馬力，吸引了藝術家對於「速度感」的美學追求。

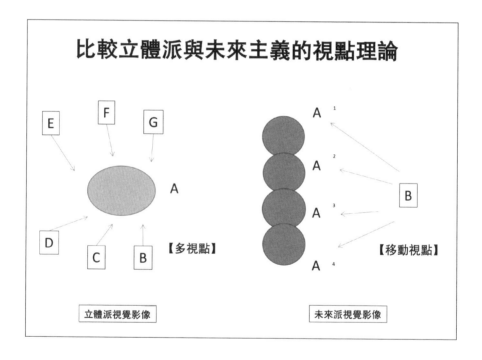

二、1917 年美國軍械庫展覽

歐洲藝術界對於「第四維度」概念的探索後，讓西方

藝術界的創作形態產生極速與劇烈的變化，時逢第一次世界大戰，達達派的藝術家為反對歐洲國家政府發動無情的世界大戰，造成國際間軍民慘烈的傷亡，讓人民無家可歸。藝術家們開始反思歐洲傳統價值的意義，當時身處於紐約的達達主義的藝術家杜象於 1917 年時，在「美國軍械庫」提出一件使用工業產品的「小便斗」登上展覽，作品同時命名為**《噴泉》**，由於杜象並在邊緣簽上假名「Mr. Matt」。這件作品在「美國軍械庫」一開始讓觀眾感到不適應與疑惑，在展覽一天就被下架，同時被一位藝術攝影師給拍攝下來，後來小便斗的作品也不見了，這件事件後也讓杜象在藝術界消失了一陣子。大約經過了三十幾年期間，1960 年代小便斗的作品卻成為了在 20 世紀中舉世聞名的**「現成物的藝術品」**。

　　「杜象對藝術的選擇」在漫長時間中，潛移默化地帶給西方藝術界全新的領受，以及重新思考何謂藝術？杜象基於「科學研究」的喜好，對接藝術的視點，徹底突破了過去審美藝術與視覺藝術的框架，並給於了全新的定義。藝術不再只是「視網膜」主義的藝術課題，而是提升至意識裡「心靈」的課題。

後現代時期關注的是「什麼是藝術」，也就是讓一切都可能是藝術，即是「意識與心靈的藝術」。在這 VUCA 的時代，用心靈出發的藝術視點真的是越來越重要，杜象先生讓我們保持不斷地反思藝術的能力，以及不斷地來重新定義藝術，這是人生非常有價值的藝術，包含所有人事物都能獲益，相信即擁有。

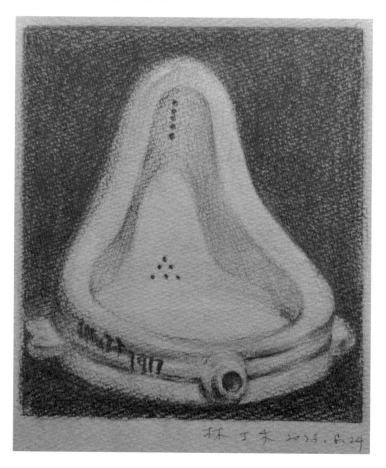

現成物藝術

一、現成物的定義

過去根基於五感的藝術活動，在法國巴黎後至美國紐約的藝術家杜象其手上獲得了全新的觀點與可能。一件小便斗**「具有諷刺性意味的現成物」**，在隨後的幾十年引起了正反兩極的討論，探討何謂是藝術？藝術成為了「意識領域的創造活動」，而非只是滿足視覺上「視網膜」的課題。

在 1913 年之後，杜象開始實驗他所謂的「現成物」。他將未經改造的工業產品賦予藝術價值，例如一個車輪、一把鏟子或一組鐵架。杜象在訪談中解釋道：**「製作這個噴泉是否由我的雙手完成並不重要，重要的是選擇。透過使用日常生活中的物品，使其原本的實用功能消失，並以新的標題和觀點創造出新的思維。」**他還提到：**「對現成物的選擇並不涉及美醜的問題，與美學無關。」**

杜象也表示**「沒有藝術作品存在這回事，藝術作品必須經過觀者與創作者兩極碰撞才能產生火花，最後要由觀**

者來判決，因為傑作與否往往是由後世來決定的，藝術家對此不應太過關注。」

　　現成物藝術（Readymade）是 20 世紀最重要的藝術專有名詞之一。現成物指的是一件既有的物品，通常是世俗的商品，藝術家透過自己的選擇，賦予它一種新的定義，使其成為一件藝術品或藝術作品的一部分。杜象對現成物藝術的貢獻強調藝術的知性本質，他超越了物品原本在邏輯上的符號意義，轉而著重於物品所指涉的定義或內涵，也就是符指的意義。這種藝術觀念使得藝術家能夠以不同的角度來看待世界，並賦予日常物品新的藝術價值和意義。[註 4-2]

　　在 1970 年代出現了一個流派被稱為「**貧窮藝術**」，它是觀念藝術的一個分支。這個概念由義大利藝術評論家切蘭（Germano Celant）於 1967 年提出。貧窮藝術的藝術家使用撿拾廢舊品和日常材料作為表現媒介，利用最廉價、最樸素的廢棄材料，例如樹枝、金屬、玻璃、織布、石頭等進行藝術創作。其中還包括日常生活中常見的仙人掌、咖啡殘渣、羊毛、麻袋、古典雕塑、石蠟燈、鐵片等

原素，甚至是鐵路的軌道。這些作品通常呈現為「**裝置藝術**」的形式，即以特定的空間環境中的物件組合形成的藝術品。這些藝術家被稱為「**貧窮藝術家**」，他們透過使用貧窮的材料和資源，將日常生活的底層現實轉化為藝術表達的媒介。

「貧窮藝術」確實打破了藝術語言的地位、現狀和圖式，主張藝術應該被生活本身所取代。在上世紀 60 年代，義大利藝術家雅尼斯·庫奈里斯開始以動物作為媒介進行藝術創作。這樣以動物為媒材的藝術也帶動了後來的藝術家如赫斯特和卡特蘭也以牛、羊、鯊魚、馬、鴿子、松鼠等動物進行創作。而**雅尼斯·庫奈里斯**最著名的作品之一是在羅馬的阿蒂科畫廊放置了 12 匹活馬，這種以動物為藝術創作媒介的方式超越了傳統藝術的界限，引起了廣泛的討論和關注。

▍觀念藝術與行為藝術

一、觀念藝術對普普藝術的反動

1960 年代，**普普藝術**（Pop Art）強調對現代大眾文化的消費和媒體影響的反映。普普藝術家通常運用流行文化的符號和圖像，以大眾化的方式呈現藝術作品，從而探討大眾文化與藝術的關係，例如，安迪‧沃荷（Andy Warhol）的著名作品《瑪麗蓮‧夢露》（Marilyn Monroe）就是以媒體和消費文化為主題的一系列畫作。普普藝術是消費文化與大眾文化下的產物最貼近民眾日常生活的名稱，即一種為「應用」和「商業化」的大眾藝術（Popular Art）。

　　普普藝術是一個在英國發展並在 50 年代中期興盛於美國的藝術運動，代表了英美之間流行藝術文化交流的寫照。這個運動由一群倫敦青年藝術家開始，其中藝術家**漢彌敦**（Richard Hamilton）（1922~）是其中一位杜象（Marcel Duchamp）的學生，他在一次聚會中提出了普普藝術的理念。

　　普普藝術試圖推翻抽象表現藝術的潮流，轉向探索符號、商標等具象的大眾文化主題，常常運用**「挪用藝術」**的手法。從意識型態和社會發展的背景來看，普普藝術

在 1960 年代反抗了當時的權威文化和主流藝術，不僅是對傳統學院派的反抗，同時也是否定了現代主義藝術的精神，其精神核心包含**虛無主義**和**無政府主義**。（註 4-3）

　　觀念藝術則延續**達達主義對藝術的反叛**，可以從杜象（Marcel Duchamp）對現成物的使用來理解其背後的觀念性。觀念藝術家的理念是批評當年**普普藝術所帶動的商業化、權威化現象**。在 1961 年，美國藝術家富萊恩特（Henry Flynt）首次提出「concept art」一詞，他形容觀念藝術為：**「觀念藝術就像音樂以聲音為材料，它是第一次以概念為材料的藝術。」**觀念藝術的主要特徵是將創作的重心放在藝術的概念和思想上，而不是傳統意義上的物件和材料。

　　這種藝術形式強調藝術品的「觀念」和「思想」，使物件的存在位階於觀念之下。觀念藝術作品呈現常以文字、圖像、聲音、影像、行為等形式呈現，強調作品本身所傳達的概念和思想，並與觀眾的思考和互動產生連結。

　　藉由將藝術創作的重點轉向觀念和思想，觀念藝術質

疑傳統藝術品價值和藝術市場的商業化趨勢。觀念藝術家勒維特（Sol LeWitt，1928 年）曾說過：「**藝術家的目的並非要去訓誨觀賞者，而是提供資訊給他，對藝術而言，觀賞者是否理解這份資訊，才是最重要的。**」這句話表達了觀念藝術家的心態。觀念藝術強調藝術創作的目的不是要向觀眾灌輸特定的意識形態或訊息，而是提供藝術作品本身所蘊含的資訊和思想。

觀念藝術在 60 年代中期由偶發藝術及環境藝術逐漸演變而來，並在 60 年代末、70 年代初盛行起來。創作形態強調藝術的目的是讓觀眾直接參與創造活動，並邀請觀眾在他們的腦海中構成作品。讓觀眾更積極地參與和感知藝術，並讓藝術更加開放、多元，並為藝術創作帶來了新的可能性和前景。**觀念藝術的出現被視為現代藝術的進化終點，它使現代藝術得以窮盡其所有的可能性，也對當代藝術產生了深遠的影響。**（註 4-4）

二、行為藝術的力量

行為藝術（Performance Art）是一種以身體為媒介的藝術表現形式，藉由藝術家透過行為、動作、聲音、文

字、影像等多種元素創造出具有藝術性的場景和意義。它強調藝術家與觀眾之間的互動關係，並對社會、政治、文化等議題進行探討和反思。

行為藝術起源於 20 世紀 60 年代，當時的藝術家開始尋求一種更具表達力和即時性的藝術形式，並開始探索以身體作為媒介的表現方式。這種藝術形式突破了傳統藝術的界限，，使藝術成為一種更具體驗性和現場性的表達方式。它不僅呈現藝術家的個人表達，更是一種對於社會、政治、文化等議題的深刻反思。

行為藝術教母瑪麗娜·阿布拉莫維奇（Marina Abramovic）於 2015 年 TED 演講時就表示：**「行為藝術與戲劇有很大的不同，在戲劇中，刀子不是刀子，而血是番茄醬。在行為藝術中，血是素材，而刀片或片則是工具。行為藝術的核心，就是當下一定要在場，而且你不能事前排演，因為這些作品的呈現型態，你絕不可能重現兩次。」**（註 4-5）

因此，行為藝術通常具有以下幾個特點：

一、**身體為媒介：**行為藝術通常以身體作為主要的表現媒介，藝術家透過身體的姿態、動作、聲音等方式來創造出藝術效果。

二、**時間和空間的意識：**行為藝術通常是一個時間和空間的實踐，藝術家需要通過時間的延續和空間的展開來表現自己的作品。

三、**互動性：**行為藝術強調觀眾與藝術家之間的互動關係，觀眾通常需要參與到藝術作品中，並且成為作品的一部分。

四、**實驗性：**行為藝術通常具有實驗性質，藝術家通常會嘗試各種不同的表現方式和技術，以期達到最佳的藝術效果。

行為藝術真正地貫穿在每一個人的意識與行為之中，並成為真正創造性的活動。我非常喜歡行為藝術教母瑪麗娜·阿布拉莫維奇 2012 年在 MOMA 的作品「**藝術家在現場**」(The Artist is present)，她說到：「**每個坐在我對面椅子上的人會留下一種特別的能量。人離開了，能量則留下來。**」這句話徹底反映藝術創作本質即是一個意識創造的過程。^{（註 4-4）}

我也極致喜歡台灣美國行為藝術家謝德慶一生的六件作品之一，以「Doing Time」（做時間）為威尼斯雙年展的策展之作品，用「行為」徹底傳達了藝術做為「觀念」的力量。謝德慶於 2018 年在威尼斯雙年展時受記者訪問說到：**「我一直受生命與時間的存在影響，我的作品也不光是觀念的執行，而是一體的。整個人是一部大機器。」**（註 4-5）

謝德慶一生完成五件「一年行為表演」系列作品，依序是《籠子》、《打卡》、《戶外》、《繩子》和《禁止談論藝術》。這五件作品被西方藝評家評論其一生就是一件作品。因此，從謝德慶的行為藝術力量中對我來說藝術是一種靈魂救贖的活動，也是一種解放靈魂需求的載體。感謝藝術的力量，相信藝術的視野，成就生命的極致歷程。（註 4-6）

▎意識創造一切

一、能量與物質
我曾在課程中提到**「意識決定情緒，如何傳導能量，**

最後產生物質」。意識決定，也就是意識可以決定，也有一種自由意志的表現，而自由意志就跟「創造」有關，我們一直在關注何謂「創造」，能夠談「創造」，表示這個創造本身可能來自更高維度的空間，至少是來自四維或五維的東西。然而，我們生活在三維空間（Three-dimensional space），也就是宇宙的物理空間，而上一篇章也分享「熵增定律」，這也是三維空間的一種自然現象。

而「意識決定」就可以定義是可以存在於更高的維度空間的東西。與之相應的是三維空間的正物質，而意識具有反物質特性，因為一切想像力不需要承載任何物理現象就有影像，就能創造，所以我們的意識可以是來自更高維度空間的東西，也因為更高維度，面對我們所處的三維空間，我們意識可以逆熵，也就是熵減，也就是改變生命的命運，也就是可以修行與鍛鍊，提升生命的品質。

藝術工作者常說「創作」，而「創作」也就是透過五感之中的某種「形式」與「觀念」進行創造，如前意所提心理學領域常說我們人都有三個我，一個「自我」，一個「本我」，還有一個「高我」，而高我可以是來自更高維度

的那個我。而那個高我，我們人類也可以解釋成是「神」的概念。

　　「**物質經過能量的轉變，能量來自情緒的傳遞，情緒由意識決定。**」情緒是一種人性的反應，不是用來做決策。談到意識，就會想到「潛意識」，心理學家說：「**潛意識是意識的三萬倍力量**」，而潛意識是由我們每一個意識體驗所累積，如同寫程式與編碼的過程一樣，所以把握當下與活在當下是我們最重要的事情。

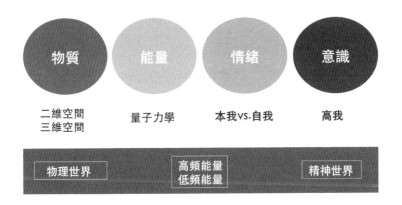

面對生活中人事物都是透過五感來認識，而五官包含視覺，聽覺，嗅覺，味覺，觸覺，最後也會連結到我們的意識，因此意識決定我們如何看待世界。之前疫情與防

疫的過程當中，這當中引發生活不便與擔憂，都會讓我們的情緒有不同的反應，不過當我們覺察到，這些現象其實都是我們意識的投影，換句話說，意識則是世界的投影源。因此，學佛的人會說:「**以假修真**」。所以透過「**借物練心**」、「**借事修人**」的角度是可以讓我們把「意識創造一切」視為生活品味與修行的一種方式。

最後關於藝術鑑賞與實踐，藝術始終是精神的產物，意識是精神的載體。以物練心來說，藝術就是一種極致五感的品味與省思，直達個人的意識與潛意識，通過精神力量洗滌我們內在靈魂，不斷地提升個人意識投影源，為生活中每個當下做好決策。

賈伯斯曾有一段話「**你的時間有限，所以不要為別人而活。不要被教條所限，不要活在別人的觀念裡。不要讓別人的意見左右自己內心的聲音。最重要的是，勇敢的去追隨自己的心靈和直覺，只有自己的心靈和直覺才知道你自己的真實想法，其他一切都是次要。**」

因此，賈伯斯的一段話也呼應「**意識創造一切**」，活

著一切才有意義，意義是全由自由意志主動創造或選擇被動決定，全憑我們的選擇。當我們以低頻能量的方式活著，生命的意義基本上是負循環的，當我們鍛鍊高頻能量的方式活著，生命的意義基本上是正循環的。

物理世界即是我們落地後所身處的世界，這裡充滿著各種五光十色的現象，我們會從這個過程與經歷中，用有意識的肉身啟動五感加六識的方式體驗與見識各種歷程，嚐盡酸甜苦辣的人生滋味。

如果以負循環的方式活著，許多人事物似乎也會跟著低頻能量運作，如果以正循環的方式活著，則朝向正循環的方式活著。人從小到大會被各自不同脈絡的原生態所形成的習性進行生活，在不同的地域發展，也會產生不同的成長經歷，重點是每個人的潛意識都會形成一個慣性的運作方式。

意識創造一切，指的是我們是否可以從原本已形成的慣性生活中，用意識重新定義我們所經歷的每一個當下。潛意識是意識的三萬倍力量，但潛意識是在無數個意識累

積後的執行者，所以是意識在決定我們每個當下的選擇。活在意識創造一切觀念後，行起坐臥吃喝玩樂似乎也就開始覺察。

二、三維是四維的投影

何謂高維世界的狀態？在心理學裡叫「高我」，在佛學裡叫「無我」，在藝術裡叫「境界」，在科學裡叫「維度」，在人生裡叫「格局」，在杯子裡叫「空杯」，最重要的是這是利他思維與行動的展現。

我們所處的三維世界，即物理世界，有年紀之分，有性別之分，有立場之分，有錢財貧富之分，有地位高低之分，有身證認定之分，有關係親疏之分，一切皆二元對立，而在高維世界的基本概念是眾生皆平等，也都是目前已知的量子力學，一切皆能量。一切結果的決定來自意識的自由意志，全是自我選擇與創作。

在四維空間，三維空間是影子。
以維度為單位，同理可證，
二維空間則是三維空間的影子。
一維空間則是二維空間的影子。

我們人的身體活在物理現象的三維空間，能夠覺察到三維空間是因為我們醒悟在四維空間中，三維是影子。佛家說一切都是假的，一切都是意識創造出來的，也就是在印證這個道理。三維空間即是物理現象，四維空間即是意識創造。意識在世界是可以自由創造的，我的意識相信什麼，我在三維空間就會創造什麼。

同屬「價值創造」的科學與藝術，科學在技術化，如何操作這個四維空間的系統。藝術在設計化，如何沈浸這個四維空間的妙境。身為人類這個角色，可以在三維空間，通過四維空間體驗大千世界的美好。我們的人生，由我們創造。

三、一切皆可以成為現成物藝術

由前所說，站在高維度看三維度的世界，則現成物可以是一種藝術，那所有的人事物都可以成為藝術品，這也呼應意識創造一切，我們可以來看**「生命的答案，水知道」這一本書可以印證「水結晶」的部份**，然而類似的實驗瑞典的宜家宜居公司 IKEA 也曾在一個國外的校園做過實驗，讓兩組植物成為對照組，同時各別放置不同的播放

音機，一組每天無時無刻地讚美植物、一組每天每天無時無刻罵植物，經過一週後，兩週後，最後一個月實驗結束，學生在這當中，發現被讚美植物越長越好，另外被罵的植物越長越枯萎。

我們的身體處於三維世界，因此我們的身體也可以是現成物的一種表現，所以我們可以打造自己成為一件藝術品，如果藝術當成是我們一生的修為，生命將變得非常有趣，這也讓我想到《禮記：大學》中的「格物、致知、修身、齊家、治國、平天下」。

我曾舉辦過一個活動，把財富流的桌遊沙盤進行財富流的活動，我的目的是：**「把財商視為藝術」**。在這過程，我把財富視為創作的結果。在財富教練的引導下，從中檢視自身的潛意識、並且幫助別人成功、通過合作與協助、鍛鍊內在財商意識。

我再舉一個例子，我們可以用一座鋼琴的概念來進行比喻。鋼琴以藝術視角導入之後，鋼琴就不只是鋼琴，鋼琴可以是任何創作後的藝術品，可以是建築，可以是書

櫃，可以是消波塊，可以是變成裝置藝術，可以是游泳池。[註4-7]

第四章的延伸閱讀

藝術思維等於富人思維

||

藝術學院與商學院

無限視點開啟無限價值的探索

藝術鑑賞在鍛鍊上的關係

藝術是一門通往自我實現

藝術學院與商學院

一、對藝術學院的重新定義

藝術教育就是窮人思維的教育嗎!? 這件事情曾在我心裡壓了非常的久，而且似乎我也曾經在二十初頭歲時接受了這樣的暗示。又或者這是否意味著社會對藝術領域的不友善？或是社會大眾的不夠理解？

我抽絲剝繭許久，同時也探尋許久，思索到底學習「藝術」與我們人生有什麼關係，也是追溯到在商學院科管研究所的那篇研究論文**「蔡國強與村上隆的經營模式：從紐約當代藝術談起」**。在 2010 年當年讓我有了**「藝術思維」**與**「富人思維」**結合好好地研究的一次機會，到現在回想都覺得受益良多。

什麼是藝術？我居然是在這樣機緣下重新認識了「藝術」。

說到藝術，就要拆解他們的意義。首先是美術，過去古典時代是以審美核心的藝術觀點，而接下來是視覺藝

術，這是現代藝術時期的課題，也就是以視覺發展為核心的藝術，而視覺的研究是一種科學，我們視網膜所接收到的一切光線與色彩，以及反應視網膜如何接收。而現在是藝術本身，當藝術拆開視覺時，這時是藝術本身的課題就出現，而什麼是「藝術」，就會不斷地在我們心中反思與覺察。

「藝術」一旦本身角度確立，這樣一切人事物都有可能是藝術，以及如何成為藝術課題 !!! 這樣效果會產生出各種領域的無限可能。在藝術本質之中，就是無框架、創造性、高維世界、想像力等，所以藝術家本身與做什麼行業沒有關係，因此一切都能發展成為藝術的境界與維度。

時至今日，一切都可能是藝術，這樣一切就有機會為藝術所用、一切都是資源、一切都是可能，這樣藝術思維本身就可以是富人思維的轉換，即**「藝術思維 = 富人思維」**，這就是我現在對它們的**重新定義**，而且經過這樣的融合後，進一步定義為「藝術孵化」，也就是一切都能孵化成為藝術，發現看到無盡的可能與機會，也成為我在生活與事業上不斷修練與鍛鍊的重心，感覺活著就像是中了

大獎一樣地興奮，進而塑造成為了有意識與有意義的生命態度。

二、在商學院的異場域碰撞

回想於 2001 年畢業於台灣藝術大學雕塑學系時，腦海裡的思維全是純美術與雕塑的概念，對出社會後的我發現，在社會上只有美術思維是不夠，而且當年對美術的全貌也算還只是一知半解的狀況。2004 年時，當年台灣社會上已經開始有所謂「**美學經濟**」，以及「**文化創意產業**」的初步資訊，當年也算是引起我的注意，以及嚮往這樣知識理解。

2004 年開始進入商學領域的補習班，讓我持續學習了「管理學」，「行銷學」，「經濟學」，「統計學」…等許多商學的知識。特別一提的是，我特別喜歡經濟學，其圖形與數學的邏輯訓練，以及對於抽象的感覺能夠有具體化的效用，影響了我後來看待任何事情的視野，這包括用「微積分」解讀社會現象，讓我認識了經濟學果然是嚴謹的社會人文科學。

2008 年進入政大科技與創新管理研究所（現改名為科技管理與智慧財產研究所），開始了我在商學院的異場域碰撞。感謝當年錄取我的三位面試教授，溫肇東教授，吳豐祥、許牧彥。印象最深刻的是有一個的題目是，教授問考生:「最近看過哪一本書？請談談你的心得」，我的回答是:

「學生（我）最近看過的書是日本當代藝術家村上隆所寫的「藝術創業論」，他談到日本的藝術教育的問題，由於本身的背景學生很能夠體會，他說在日本學藝術的人最後都只在學校當老師或是在補習班當老師，而藝術市場沒有發展的機制，後來村上隆到了美國之後，才發現在美國藝術市場都有一定的機制，特別是藝術家的作品的發表必需對藝術史的發展的脈絡上與理論，提出自己的見解，不論是反動或延伸觀點，如果一旦在市場上經過藝評家的認定，在藝術史中介定出脈絡與定位，則藝術家的作品在藝術市場，也就是藝術拍賣會上能被客觀根據的定價，而藝術家作品的價格便會不斷水漲船高。」

現在回想就讀商學院期間撰寫論文時，可以說我有四

位指導教授：兩位當代藝術家，兩位商學院教授，現在回想起來都是滿滿的感動。兩位當代藝術家：蔡國強與村上隆，兩位商學院教授：溫肇東與李仁芳。

　　我在撰寫論文的當年，研究對象是蔡國強與村上隆，他們當年都不約而同都到台灣舉辦活動與展覽，讓我能就近研究他們創作的事蹟，以及從經營事業的角度來進行田野調查，真的難得。他們兩位藝術家也都是從亞洲背景的藝術家後來到紐約當代藝術的世界中心發展。

　　蔡國強是爆破藝術家，出生於泉州，後到日本發展，在福岡進行地景藝術成名後，1995 年受洛克斐勒藝術基金會邀請到紐約創作。村上隆，出生於東京，是日本畫博士，開始當代藝術創作期間，於 1994 年受洛克斐勒藝術基金會邀請到紐約創作，他們雖然是不同藝術家，但有近似的路徑到美國紐約發展。

　　我在研究所期間，溫肇東教授帶領學生們包含自己參與「北京 798 & 田子坊等藝術園區參訪」,「英國創意產業參訪」，還有執行「與台藝大合作商業模式」之研究，以

及「華山文創園區創立」個案研究 ... 等。當時我從專案研究中學習到許多藝術產業面實務上知識與理解。而老師後來在「地方創生」領域也做了非常多的研究與發表。

　　李仁芳教授當年是文建會副主委，也是我論文主要的指導教授，加上老師倡導「美學經濟」，帶領學生們親至日本京都參訪美學經濟，深刻體驗日本文化底蘊，讓研究生們至今仍久久不能忘懷。

　　論文方向也因為蔡國強受邀來台，為慶祝建國百年的活動，對台北 101 大樓進行爆破藝術。因此，由教授指定我研究撰寫當代藝術家蔡國強，讓我感到如魚得水，可以在商學院研究國際當代藝術家，加上當年日本當代藝術家村上隆同時來台舉辦展覽與藝術祭典的活動，我也一同納入研究分析。

三、換位思考能力：企業家即是藝術家

　　近幾年，自己參加國際商務引薦平台（BNI）的商會，基於我在鍛鍊藝術孵化的角度，兩年多來，我逐漸融合藝術孵化與商務系統觀念，我也因此這樣把西洋藝術史的現當代藝術脈絡用商務平台來鍛鍊為一種系統觀念。

我在商會的會員資料表定位為：「**一位藝術老師在一群企業家中講授藝術課程**」。每次上台進行 30 秒分享以及約半年一次的五分鐘專講，我都會說我的口號是「**用商學的刀剖析藝術的牛，具有 30 年藝術觀點，讓您秒懂藝術，參加丁禾老師藝術講座，讓您渾身是藝術。**」

　　另外，現在也在六城市 EMBA 心靈領袖讀書經常與不同領域的師長、業師、專家、企業家，以及 EMBA 學長姊進行交流，所以這樣我經常在想有沒有藝術界的 EMBA 式（高階經理班）的課程，我心中浮現出「**企業家就是藝術家，藝術家就是企業家**」的想法。沒錯，這是我心中的重新定義，我想藉此重新觀看我所了解的藝術，我想重新看待企業家身份的角色，在這兩者之間也符合藝術是鍛鍊我們啟動潛意識是意識的三萬倍力量。

　　通過藝術的實踐邏輯，進一步把我們人生的力量一次使勁地用出來。所謂以藝術的角度來看我們的經歷就是我們的資本，因此「**台下十年功，上台一分鐘**」可以用藝術的視野來整合自己一生積累。藝術家也可以經常把不起眼的創作材料，經過「**化腐朽為神奇，神來一筆**」之勢，都

在詮釋藝術的執行特性。

　　普普藝術大師安迪沃荷曾說過：**「賺錢是一種藝術，工作是一種藝術，最賺錢的生意是最棒的藝術」**。在他四個時期的工作室中，前兩個時期是名為「工廠」，後兩個時期是「企業」。也就是這樣讓我開始有了企業家即是藝術家的想法，或者說藝術家即是企業家。安迪沃荷還有一句名言，**「當錢付了，就知道有沒有藝術了。」** 所以讓我開始定位**「藝術思維即是富人思維」**的人生創作路徑。

▌無限視點開啟無限價值的探索

一、藝術創作聚焦發現可能性

　　為什麼藝術家死去，商業化比較無爭議，梵谷生前賺不到藝術作品的錢，但死後到今天，全球的策展商機，都會有他的作品的身影，運用 LED 的聲光效果就可以。

　　所以藝術家活著要被檢視一輩子是正常的，因為知名的藝術家是要開創歷史的人，開創歷史不管是「被讚同」

或是「被鞭策」都是藝術家生命的一部分。從空間主義影響到觀念藝術出現的義大利藝術家**封塔那**當時在畫布上割一條線的新創作，被藝術界笑說這也算是藝術？……，然而，像這樣類似的例子太多了。所以說……藝術家如果沒有突破的勇氣，那身為藝術家存在的意義是什麼？

　　舉例普普藝術家「安迪沃荷」來說，以前的藝術家不把賺錢與愛錢直接地掛在嘴邊，但他就是懂得逆向操作，讓人相信會賺錢就是最好的藝術。藝術的存在的重點是那位藝術家誰先創新，這個藝術就是誰的，這是身為藝術家的氣魄（Guts~），也可以容受一開始提出來一定被很多人不苟同，但他們仍清楚地明白他們為何想這樣去創作，這樣的例子非常多。

　　如果沒有真正地突破，當一位僅符合社會認同的藝術家就會是好藝術家嗎!? 這樣的觀點，如果我們回溯現代藝術史初期，當時印象派畫家就聽古典學院派畫家的話，繪畫要完整，要畫仔細，要畫寫實，然後那群要搞繪畫革命的人就放棄了，那就不會有後來的印象派繪畫了，也就不會帶出現代藝術更多的火花。

二、企業經營聚焦於價值創造

企業存在的目的是解決市場的需求，首重的就是價值創造。管理學大師彼得杜拉克說過：**「有意識的無知比知識更重要」**，無知是幫助他人解決任何行業的任何問題的最重要因素。後疫情時期，現在是 BANI 時代，企業所面臨的競爭挑戰與市場變化比過去任何時代都更更加劇烈。因此，明天的潛能比昨天的經驗更重要。對未來的價值，如未知創域，探索能力，以及無章可循，最重要的就是人對人的**「連接」**與產業的**「創新」**。

進一步來說，企業經營專注於提供有價值的產品或服務，並努力滿足客戶的需求和期望，以贏得客戶的信任和忠誠度。企業還需要關注其內部運營、優化流程和資源分配、降低成本、提高效率和效益。企業也需要重視社會責任，確保其經營活動不會對環境和社會造成負面影響。

蘋果（Apple）通過創新的產品設計和市場營銷策略，建立了一個強大的品牌形象，實現了極高的市場份額和利潤。在其供應鏈管理和物流系統中，實現了高效的產品生產和全球化的產品分銷。特斯拉（Tesla）通過創新的電

動汽車設計和自主駕駛技術，實現了對傳統汽車市場的顛覆和優勢地位，同時通過永續發展和綠色能源等方面的努力，為環境和社會進行價值的創造。

三、鼓勵創新精神的企業經營

藝術創作聚焦發現可能性，藝術家擁有豐富的創造力和想像力，經常能創造出重新定義的作品。企業家也需要擁有創新精神，以推動企業的發展和成長，在不斷地尋找新的商業模式、產品和服務，以滿足消費者的需求和市場的變化。

「**藝術思維**」導入企業的視野即是鼓勵企業經營的創新精神。「**藝術思維**」通常具備有開放思維和多元視點，有助於企業家擺脫僵化的思維模式，順應市場競爭與生態環境的變化和不確定性。藝術思維還能夠幫助企業家在商業決策中考慮到更多的因素，如企業對社會和環境的責任，跨界連結建立共同生態圈。

賈伯斯曾在 2006 年的一次記者訪談時，提到立體派藝術大師畢卡索的一段話「**優良的藝術家抄襲，偉大的藝**

術家偷竊」（Good artists copy, great artists steal）。這是他用來強調產品設計中的創新和模仿之間的區別，畢卡索原來的說法是，優秀的藝術家會通過模仿其他人的作品來學習和發展自己的技能和風格，而偉大的藝術家則能夠從轉換作品形式與概念中創造出自己的獨特作品和風格，並開創出新的藝術領域，最著名的例子就是畢卡索從塞尚作品中的「多視點」獲得啟發，進而開創出「立體派」的藝術新時代風格。

在產品設計方面，賈伯斯也強調了這個觀點。他認為創新並不意味著要從零開始設計一個全新的產品，而是要學習從現有的產品中汲取靈感，並通過改進和創新來打造更好的產品。因此，賈伯斯引用畢卡索的這句話時，同時表達了創新和模仿之間的微妙關係，以及如何在模仿的基礎上進一步創新和開創新的產品設計領域。

▌藝術鑑賞在鍛鍊上的關係

一、如果藝術鑑賞是一種健身活動

在 VUCA 的時代，用藝術鑑賞力培養深度思考力，用圖像沒有標準答案的邏輯式思考面對這多變的時局與環境，但是如何鍛鍊沒有標準答案的藝術思考力？這可以用藝術鑑賞在鍛鍊上的關係與意義來說明。

　　從「**身**」的角度來說，如我們有去健身房鍛鍊的人都知道我們鍛鍊肌肉的基準是鍛鍊**肌肉感受度**（The Mind Muscle Connection），而非肌肉的代償，而肌肉代償即用蠻力進行健身，代表是一種無效的訓練。

　　藝術作品的欣賞也是要用到我們的意識來鍛鍊，而健身鍛鍊是意識與肌肉的連結，因此這種以意識的注意力可以說是藝術鑑賞也是一種心靈的健身。進一步來說，觀者需要專注地運用我們的意識去欣賞藝術作品，進而提高大腦的活性，培養感知和認知能力。通過不斷的鑑賞和反思，觀者可以擴展自己的視野，探索不同的思維模式和觀點，增強自我成長和理解世界的能力。

二、用心的藝術鑑賞是潛能開發
藝術鑑賞從健身的角度來理解即跟我們鍛鍊自己意念

有關，所以從「心」的角度可以進一步培養我們用心的藝術鑑賞可以幫助潛能開發。藝術是一個充滿創造力和想像力的領域，它可以啟發我們的思維和激發我們的創造力。

當我們用心欣賞藝術作品時，不僅可以感受到藝術家的創意和情感，也可以啟發我們自己的思維和感受。這種感受和思維的啟發，有助於我們發掘自己的潛能，從而創造出更多的價值和成果。

如果從「**心**」角度的鍛鍊沒注意好，我們就是會形成「鑽牛角尖」，對某些人事物會想不透，或者走入死胡同，因此，運用藝術鑑賞進行反思和理解，通過這種的過程，有助於我們深入了解自己和外在環境，從不同想像力的角度走出困境，並從中開發與鍛鍊我們自己的無限潛能。

從經濟學的角度，運用藝術視角的顛覆其個人與社會成本是最低的，所以許多富人喜歡藝術的原因是藝術提供最便捷與有效的顛覆既有知識、顛覆既有價值，也就是突破既有框架最快的路徑。另外，接觸藝術的視野也讓喜歡藝術的富人其生活過得風生水起，如魚得水。

當我們的教育採用「填鴨式」與「背誦式」是很難讓我們「心」的潛能肌群無限增長的，把我們的「心」練起來了，三維世界的物理重量就感覺輕了。以前不懂藝術時，靈魂配不起我的肉身，以前誤解藝術時，靈魂總是鑽牛角尖。當藝術成為我生命的一部分時，靈魂則可以駕馭了我的肉身，現在則是不斷地鍛鍊我的肉身，發揮潛能與天賦。

三、藝術靈魂是鍛鍊且穩定的高頻能量

「**靈**」則是不斷地鍛鍊我們的高頻能量，遠離低頻能量。也就是說，藝術家在創作過程中需要通過深入的感性體驗、思考和創造，來表達他們內心深處的情感和靈魂。這種深入體驗和思考的過程，需要有高度的專注和自我超越，也需要有充沛的創造力和感受力。

藝術作品也可以藉由觀賞者的感知和體驗來傳達它們所擁有的能量。當觀賞者能夠與藝術作品產生共鳴，感受到其中所表達的情感和靈性，就會產生一種穩定而高頻的能量交流，這種能量交流可以影響觀賞者的情感和思維，並且增強他們的靈性和感性。因此，藝術靈魂可以被想像

為一種鍛鍊且穩定的高頻能量，這種能量在藝術家的創作過程中得到鍛鍊和提升，同時也可以通過觀賞者的感知和體驗來交流和傳遞。

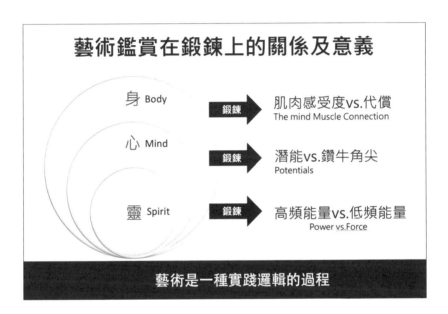

創造力是將我們一生畢其功於一役，藝術領域是鍛鍊我們提取自身潛意識（即內心深處）可以有效表現出來的一種能力（或是多元能力），也就是從我們想像力中的高維度世界轉換與變現至我們身處三維度的物理世界。作品就成為了**「開發票」**的概念、作品就是我們觀者身心靈的**「健身器材」**、作品也可以說是每個人的**「現成物」**，作品

就是我們每個人想法的對現與結果，我們不斷優化、不斷學習、不斷內化、不斷進步，同時活在當下，並以開放系統的思考，保持沉浸式的五感體驗，不斷反思刺激內在高頻能量，最後再用意念創造一切。

▎藝術是一門通往自我實現的科學

一、藝術是一門科學

達文西（Leonardo da Vinci）是一位著名的文藝復興時期藝術家、發明家和科學家，他的創作涉及藝術、科學、工程學等領域。他曾經定義**「藝術是一門科學」**。其作品包括《蒙娜麗莎》、《最後的晚餐》等都體現了他在藝術上科學探索理念的呈現。達文西在藝術上的成就是來自他的創造力和想像力，他對人體解剖學和透視法的研究以及他對光線和色彩的觀察，例如「大氣透視法」使他能夠表現出精確的人體比例和逼真的光影效果。

達文西在科學領域的貢獻也非常重要，他是一位才華精湛的科學家和工程師，他持續研究著機械學、流體力

學、光學、生物學和地質學等領域，讓他的研究對現代科學的發展有著深遠的影響，例如他對透視法和在大氣中光線效果的研究為現代攝影和電影的發展打下了基礎；他對人體解剖學和生物學的研究則對現代醫學和生物科學產生了重大的影響。

　　達文西將藝術和科學融合在了一起，他的想像力和創造力讓他能夠在藝術上表現出精湛的技巧和獨特的風格，而他的科學知識和方法使他能夠對世界有更深刻的理解和研究。從達文西的身上，讓我們理解藝術和科學並不是對立的，而是可以互相融合，並從中產生更有價值和意義的創造。

二、馬斯洛需求層級

　　藝術是一門「通往自我實現的科學」，對於馬斯洛需求層級的認識中，「**美感**」需求的下一階段就是「**自我實現**」。

　　馬斯洛在 1970 年提出了第二版本的需求層次理論，相較於第一版的五層，第二版的理論加入了兩個額外的需

求層級，使得理論更為完整。以下是第二版的七層需求層級：分別是：生理需求、安全需求、社交需求、尊重需求、知識需求、美感需求、自我實現需求。如圖示。

　　這邊特別說明，兩個較高層次的需求，一是**美感需求**，二是**自我實現需求**。美感需求這是人們對美感和藝術的追求，包括欣賞音樂、文學、視覺藝術等等。通過欣賞美學，人們可以得到心靈上的滿足和享受。自我實現需求是最高層次的需求，涵蓋了人們對自我實現和成長的需求。這種需求是指人們對自己的潛力和能力的實現，包括發揮才能、追求目標、創造價值等等。當人們能夠實現自我實現需求時，他們可以感到充實和滿足，並且可以對社會做出更大的貢獻。

三、美感需求是通往自我實現的管道

　　美感需求在馬斯洛需求層次理論中位於較高的位置，其上是自我實現需求。因此，美感需求是通往自我實現的一個管道，它可以幫助人們尋找到更高層次的自我實現需求。美感需求可以啟發人們的想像力和創造力，使他們更加自我實現。例如藝術家可能透過自己的作品來表達自己的獨特觀點和感受，進而實現自我。

因此，**藝術是一門通往自我實現的科學**，其觀念中
「藝術是一門科學」是偉大的文藝復興藝術與發明家達文
西所說的，而藝術是一門「通往自我現實」的科學則是
我直接加入的，這在「想像力比知識更重要」的成功引導
下，讓大家對藝術領域有了「科學視角」來進行鑑賞成為
其驗證基礎，這不但鍛鍊了我們藝術鑑賞的能量，還能開
啟不同科學領域的觀察。

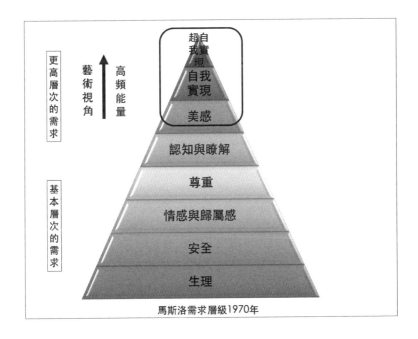

馬斯洛需求層級1970年

第五章的延伸閱讀

第六章

實驗室裡的藝術課程

||

沒有標準答案的藝術鍛鍊

藝術孵化研究

素描是一種感知的邏輯訓練

人人都可以是藝術家

▎沒有標準答案的藝術鍛鍊

　　我所創辦的藝術孵化實驗室裡規劃與設計了一套關於「藝術鑑賞、導覽、思維與孵化」的專業課程系統，呼應我**「用商學的刀剖析藝術的牛」**為使命的理念，課程結構分成**「聽說讀寫」**四部份，即**「聽鑑賞」**、**「說導覽」**、**「讀思維」**、**「寫孵化」**。程度由淺入深，內容深入淺出，以藝術會友的過程，引導學員鍛鍊自身內在的高頻能量，課程架構是專門服務於企業人士與社會大眾所設計的內容，通過深入淺出的課程方式，讓學員都極具可用性，並轉換至其各領域的行業之中，我的目的即是呼應德國激浪派藝術家波依斯的**「社會雕塑」**理念，讓每個人都建立**「人人都是藝術家」**的觀念。

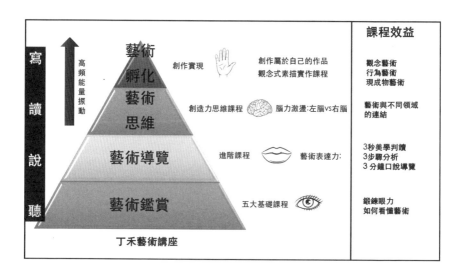

數年以來，我本身是一位藝術老師，經常在一群企業家之中，講授藝術課程，不管是談論觀念藝術，行為藝術，現成物藝術……等等，致力於徹底與商學院知識體系融合，形成藝術領域，我的想像是定位為如同具 EMBA 概念的藝術課程。課程理念的使命是建立：

「世界由你創造，能量決定結局，意識創造一切。用行為藝術蓄積能量，用觀念藝術擴大格局，把一切變成為現成物。造就具有富人思維的藝術家，練就具有藝術思維的企業家，因此藝術思維等於富人思維。藝術一門通往自我實現的科學，商業藝術乃是藝術的下一階段，社會雕塑是藝術家的社會責任。財商是一種藝術，賺錢是一種藝術，選擇是一種藝術。」

　　以上是我這幾年來設計出來藝術課程的特色，用藝術沒有標準答案的方式來鍛鍊我們的邏輯思考力。最後補充說明的是，藝術最大的價值是我們在人感知的基礎上培養與學習對多維世界與宇宙的認知能力。重要的是用我們自己喜歡的樣子與天賦來表現我們的人生，以及創作各式各樣的作品。

一、藝術鑑賞課

首先，談起我的基礎講座與課程，分成五個結構性主題，可以設計成為講座，也可以設計成帶狀課程，分別是：

（一）如何辨別現代與當代藝術
（二）解開名畫裡色彩的邏輯密碼：從古典到當代
（三）完全鑑賞之道，名畫裡的構圖法則與幾何
（四）當代藝術的經濟學：解開當代藝術的營銷秘密
（五）雕塑藝術史：從古典雕塑到當代雕塑──現成物的興起。

藝術鑑賞課主要目的是讓學員鍛鍊他們的鑑賞眼力，以及如何看懂藝術，掌握藝術史的基本知識，以及從構面思維，一目了然藝術的架構，再深入淺出，點出不同藝術流派、色彩學、幾何學、解剖學的知識邏輯，讓學員能快速上手。

關於藝術鑑賞可以提到其層次之分，即「**帕森斯發展理論**」的五階段。在藝術鑑賞方面可以提供一個框架，幫

助人們理解藝術作品對觀眾的影響和藝術經驗的演進。以下分別是五個階段：

第一階段：【主觀偏好階段】人們主要依據自己的個人喜好和感受來評價藝術作品，缺乏對藝術作品客觀評價的能力，此階段通常發生在人們初次接觸藝術時。

第二階段：【美與寫實階段】人們開始能夠辨識藝術作品中的美學元素和寫實程度，並開始能夠根據這些元素進行評價，此階段通常發生在人們進一步接觸藝術作品之後。

第三階段：【原創表現階段】人們開始能夠識別和欣賞藝術家的創造力和獨特表現方式，並開始能夠從這些方面進行評價，此階段通常發生在人們開始深入了解藝術家和他們的作品之後。

第四階段：【風格和形式階段】人們開始能夠辨識藝術作品中的不同形式風格和表現方式，並開始能夠根據這些元素進行評價，此階段通常發生在人們開始熟悉和理解不同藝術風格之後。

第五階段：【自主的判斷階段】人們開始能夠將自己的個人觀點和感受融入到對藝術作品的分析和評價中，並

開始能夠進行批判性思考和評價，此階段通常發生在人們
對藝術作品具有深刻的理解和洞見之後。

帕森斯的審美發展理論試圖解釋人們在審美經驗和評
價中的變化和演變，以及審美觀點和判斷能力的發展和提
高。這個過程是一個動態的、不斷變化的過程，反映了人
們對藝術和文化的認知和理解是一個不斷深化的過程。另
外，不同人的審美能力發展速度和水平也會有所不同，而
且可能受到文化、教育和經驗等因素的影響，而理論強調
了進行「審美教育」和培養「審美能力」的重要性，以及
對不同階段觀眾的不同需求和反應的重視。

二、藝術導覽課
我經常在我們畫廊進行當代越南漆畫藝術的介紹來進
行藝術導覽，順便以一種全新角度來認識藝術與我們自身
的對應關係，通過西方藝術脈絡、台灣藝術脈絡以及越
南藝術脈絡之間，建立「**平衡感**」的藝術視野，同時認識
我們鄰國越南的藝術根基，以及分享其越來越強勁的藝術
實力。

不管是我們舉辦的「**333 藝術導覽課**」、或是從輸入（Input）到輸出（Out put），關於藝術鑑賞課中的藝術導覽練習，都做了許多具備「**行為藝術式**」的實踐。藝術導覽的鍛鍊通過課程講師對藝術鑑賞進行解說，以及帶領學習者至課外展覽參訪活動，體現更多藝術的實踐，以及持續的藝術審美內化。

　　藝術導覽的練習有助於學習員更好地認識和了解藝術史和不同的藝術流派，並幫助自己發展審美能力和提高對藝術品的欣賞和評價能力。同時，學習員也是一次通過藝術導覽產生與自己對話的機會。

三、藝術思維課

　　身為「**用商學的邏輯講藝術**」的講師，我經常受邀至不同領域及單位分享藝術。舉凡保經公司、醫療院所、企業單位、科學園區、商會、協會……等等演講，目的是建立具有創造力的藝術思維之課程，啟動學習者的腦力激盪，也就是左腦與右腦同時的鍛鍊，也達成藝術與不同領域的連結。

我也曾與財富流的團隊舉辦過財商課程，主題是「**當財商成為一種藝術，財富則是創作的結果。**」所以用藝術思維切入財富流沙盤攜演來合作，也自然讓一切成為藝術的活動，而財富流是描述一款推演人生，學習時間、精力、人脈、能力、健康、金錢的模擬遊戲，讓我們的情商、財商、玩商、逆商、思維可以從體驗中獲得不同的啟發。

當財商是一種藝術，財富則是創作的結果。

▌藝術孵化研究

一、現當代藝術史的架構

現代與當代藝術史一直是我在系列課程的設計主軸，基本上，可以分成三個階段來介紹。第一階段是**現代藝術時期**，這時期首重**「形式的超展開」**，其時間前後在 1860 至 1960 年代左右，藝術方向主要是**「為藝術而藝術」**，藝術是不斷進化的過程具象藝術走向抽象藝術過程形式主義的藝術在不同流派演進之中獲得完全發展。

　　第二部份即是**後現代藝術時期**，我們可以說後現代藝術也就是當代藝術。先談**「後現代藝術現象」**，其時序是在現代之後，從 1970 年至 1989 年為界，藝術方向是**「反對現代藝術為藝術而藝術」**，開始走入社會、環境、議題化的藝術現象，現代藝術轉變到當代藝術的過渡期，什麼可能都是藝術，打破雅俗藝術的高低之分。

　　第三部份即是當今的**當代藝術**，此時期的藝術發展基本上是**「跨域的連結」**，此一時代是從 1989 至今，而當今的藝術打破既有的藝術定義與界線，成為啟發五感能量的多覺藝術與全球化以及資本主義緊密連結，形成文創產業一環，藝術收藏屬金字塔頂端為準的市場區間。

從現代藝術的起手式之「**形式主義的超展開**」到當代藝術的「**跨域的連結**」。如果我們一言以蔽之，即是從古典藝術對於三維度空間的探索進化至四維度空間的探索，乃至四維度空間以上的探索。每位創造與站在時代風口的藝術家一步一步用自身，以及不同視野的力量，順應著新幾何觀與科學驗證中，創新出新時代的藝術語言與媒材。

二、隨機組合不同的藝術主義與流派

如前所說，當我們在不同程度與組合中，把藝術的鑑賞、導覽、思維的課程逐步鍛鍊與積累後，我們就可以來談到「**藝術孵化**」的部份。在落地執行時，在課程中的初步執行是帶領學員的素描課程，藝術是基於一種「**實踐的邏輯**」，我會有意識地帶領學員把「**素描視為是一種感知的邏輯訓練**」。另外，則是我會把藝術史每個不同元素，不同流派、不同觀念的基礎建立。以下用如個幾個例子說明：

「**普普藝術**」加上「**點描派**」，這會讓我們想到**李奇登斯坦**的漫畫網點、草間彌生的南瓜點點畫。「**未來主義**」加「**立體派**」，這會讓我們想到**杜象**早年的油畫作品《下

樓梯的裸女》。「**貧窮藝術**」加「**透視法**」這會讓我們想到兩位英國藝術家 Tim Noble 與 Sue Webster 直接使用一堆垃圾創作的影子藝術。「**表現主義**」加「**立體派**」，這會讓我想到**莫迪利亞尼**帶有立體感的裸女形態。另外，現在進入人工智能的時代，AI 生成繪畫也會越來越發達，不同隨機組合的風格會越來越豐富。

三、培養與發現聯覺力

　　抽象繪畫之父康丁斯基說：「**抽象畫是視覺的音樂。**」其創作觀點是基於直觀性搭配音樂的理論。他認為「**顏色是琴鍵，眼睛是琴槌、靈魂是鋼琴的琴弦。**」這樣的心得也來自於他年輕時聽見華格納的交響樂團的演奏而讓他看見視覺的繪畫性，在 30 歲已是法學教授的他，在那年他決定去學畫把心中所聽見的美麗世界給表達出來，進而發現「**聯覺**」這樣的人類潛力。

　　聯覺（Synesthesia）效應是指人們在感知世界時，不同感官之間能夠相互聯繫和互動的能力，通常是五感中的視覺、聽覺、嗅覺、味覺和觸覺之間的聯繫和互動。聯覺力強的人可以更全面地感知和理解世界，對藝術和創造力

領域也具有重要意義。

在藝術中，聯覺力可以幫助我們更深刻地理解和體驗藝術作品，例如當我們觀賞一幅畫時，聯覺力強的人可以同時感受到色彩、線條、形狀和空間等視覺元素，以及畫中所描繪的情感、故事和氛圍等聽覺元素。進一步來說，聯覺力強的人在創作藝術作品時也能夠更自由地運用不同感官，更好地表達自己的創意和思想。

聯覺力也與藝術的跨界連結密切相關，藝術家們常常會在不同領域之間進行跨界合作，例如音樂家和舞蹈家合作創作音樂舞劇，或是視覺藝術家和詩人合作創作多媒體作品。這些跨界合作需要不同感官之間的聯繫和互動，聯覺力的發揮能夠促進藝術的創新和發展。

素描是一種感知的邏輯訓練

一、重新定義的素描課

把素描課當成邏輯思考的訓練課，最大的不同在於用圖像思考的方式來進行邏輯的鍛鍊，這樣的鍛鍊同時可以

練到我們的左腦與右腦。

素描課通常是藝術教育中最基礎的課程之一，旨在教授學員繪畫中的基礎技巧和概念。素描課的核心是學習觀察和表現物體的形狀、線條、比例、陰影和光影等視覺元素。學生會通過繪製靜物、人像、風景等場景和主題來練習和掌握素描技法。

素描作為一個畫畫的過程，我把它當成是一種在世的修行，而藝術是一種形塑高維世界的過程，它是充滿想像力的，越敢想，內在越豐盛，而外在越富有。同時逐漸把個人潛在的藝術魂給釋放出來。**透過明暗觀察，透視法，筆觸，觀察力，想像力，造形力，以及運用畫筆喚醒內在潛意識的療癒過程，讓我們選擇「素描」這樣的工具來認識我們思索事情的底層邏輯。**藝術的歷程始終是一種深層思維與感知的鍛鍊，素描則是這底層邏輯最簡單之一的執行方式。

二、素描的教學流程

在實驗室裡的素描課來上課的都是各行業頂尖的老

闊，符合「企業家就是藝術家」設定的方向，並從每個人身上發展學員在藝術上自己有獨特內在特質。

素描課程的流程大致是這樣：

1. 了解光源後，掌握三大面五大調。
2. 把握流程，用筆，用面紙，用軟橡皮，用手。
3. 用結構主義的方式來構成畫面。
4. 從透視法的觀念出發，協助雙眼對物件的觀察。
5. 畫素描是一個邏輯訓練，眼手合一，鍛鍊實踐的邏輯。
6. 繪畫的過程，最後就是達成畫龍點睛的效果。
7. 讓大家用感謝的心進入放鬆的狀態快樂的學習。

然後，在課程完成前期的素描訓練後，我都會設計讓每個人「自選物件」來完成，驗證前幾週課程中石膏幾何造型對於比例，透視與明暗的鍛鍊!!! 丁禾並從中了解每一位學員的學習方式，以及個人特質與天賦所在。

素描是一種感知的邏輯訓練，通過繪畫鍛鍊每個人自身潛意識中感知力的發輝，特別是由一位具有商學院

MBA 背景的素描老師來引導，素描課程內容變成一種對生活與事業的觀察力的聯覺，進而產生綜效的術科活動。

　　在素描課程的過程中真的是彼此教學相長，從課程中每個人的身上，在視覺圖像思考的基礎上，我似乎也感知到每一個人獨特的天賦與特色，呼應偉大的法國雕塑家羅丹所說：「**生活中從不缺少美，而是缺少發現美的眼睛。**」

☆邏輯力　☆造形力　☆觀念力　☆觀察力

人人都可以是藝術家

一、現當代藝術史上具跨領域的藝術家與其創作

在現當代藝術史的歷程中，有太多藝術家都是跨領域背景的，在這裡整理出一些知名藝術家的名單出來：

梵谷【荷蘭】（1853-1890）：早年在荷蘭時一心想成為基督傳教士，在礦工場的教會所服務期間但因個性太過悲天憫人，被教會所不接受，最後在他畫商弟弟接濟下成為了一位畫家，到巴黎時接觸到了分色主義大師秀拉，開始了點描理論的繪畫，爾後在個人加強的情感投入後，使得點描風格的繪畫得到新的發展，最後他的作品成為了表現主義的先驅。

高更【法國】（1848-1903）：原本是縱橫商場的一位證券經紀人，收入與生活都相當穩定，中間也有機會開始學畫與收藏藝術品，直到有一次法國證券市場危機，他被迫離職，後來才決定成為一位全職畫家，在吸收了印象派理論後，加上他個人對原始生活的嚮往，放下家庭，隻身前往大溪地創作，在經過原始領域的洗禮，高更獨特的藝

術風格，色彩逐漸主觀化，帶有象徵主義與原始主義風格作品就此形成。

亨利盧梭【法國】（1844-1910）：早年服務海軍，退伍後，後來在巴黎公務單位擔任稅收員，在年近半百後退休，他開始了繪畫生涯，以完全自學的方式進行，並在圖書館參考了許多殖民地原生態動植物的照片，加上早年海軍時期聽法國探險家的冒險經歷，最後融合出他獨特的自學創作風格，因此被稱為素人畫家。他的繪畫學院派技法不強，但這樣也成了他獨特的樸真風格，連立體派大師畢卡索都非常欣賞並且崇拜他這樣純真的畫風。

馬蒂斯【法國】（1869-1954）：年輕時是一位律師，因病接觸繪畫，病好了，他也決定開始對繪畫全心投入，受到印象派光影理論與後印象派梵谷、高更在用色上的影響，後來進一步成為野獸派的宗師。

康丁斯基【俄國】（1866-1944）：三十歲前學法律與經濟，並成為該領域教授，因早年家庭因素亦培養了極深厚的音樂造詣。三十三歲那年在看了印象派大師莫內的畫

展後，深受啟發，後來決定投入繪畫，在藍騎士的團體中成為表現主義的中堅份子，同時受音樂的啟示，繪畫裡的音樂性，啟動了後來以點、線、面為核心構成的抽象藝術，影響後來的許多藝術發展方向與現代設計領域的形成。

　　柯爾達【美國】（1898-1976）：早年畢業於機械工程學系，非常具有科學邏輯思維，但因父親是雕刻家，母親是畫家，藝術早有耳濡目染，畢業後曾擔任工程師，在一些機緣開始以鐵線進行創作，這期間也有陸續認識抽象藝術家，如阿爾普，米羅等，特別在參觀了新風格派蒙德里安的工作室後，發明了「動態雕刻」，這也成了他創作上鮮明的標誌。

　　羅伯特・雷曼【美國】（1930-2019）：學生時是理科，又讀了師範大學，各都只讀一年，但因喜歡爵士樂，決定到紐約闖一闖，後來跟一位鋼琴師拜師，但這位老師也發現了他對繪畫的天份。後來他到 MoMA 找到了一份保全的工作，並做了七年，他在工作期間先後認識了抽象表現主義與觀念藝術家等，也收藏了一些他們的作品，也拿回

家研究，並開始創作，後來成就了自己成為極簡主義藝術創作上的大師。

傑夫昆斯【美國】（1955-）：原是藝術學院出身，但畢業後沒直接從事藝術創作，先在 MOMA 擔任櫃台服務員，後來則到華爾街當證券經紀人數年之久，並利用時間創作，同時儲備他未來藝術事業的創業資金。因可能他積極入世的態度，掌握了美國消費與資本主義的核心意義，他的作品極具反映美國大眾文化的脈動，透過各種現成物，巨型雕塑，以作品生產線的方式，在在都呈現出其譁眾取寵，極奇媚俗的藝術風格，被譽為自安迪沃荷大師後，最具普普藝術與企業家主義代表的當代藝術家。

二、開悟與創造力

人一生到這個世間，首要狀態是追求開悟覺醒，開悟覺醒後，經歷了解自己，精準愛自己，然後才能真正地創造人生。開悟的方法常：我們要放下執念，要無欲則鋼，讓生活成為修行……等。而我發現了一個法門，就是建立「創造力思維」的能力。

為什麼是創造力思維？因為在創造力的思維之中，我們對於人事物，常常是從**「見山是山」**，再來是**「見山不是山」**，最後又回到**「見山是山」**的過程。我舉一個例子：「挫折」這件事對於有創造力思維的人並不會停留在「挫折」本身，而是會轉換「挫折」這個可能來自某個人事物的概念。

　　在生活中，我們通過不斷地創造力思維的鍛鍊，在面對這個所謂的「挫折」的概念，我們會瞬間或不會停留太久地就能轉化此概念為**「危機就是轉機」**的概念。因為在創造力思維中，挫折不是挫折，挫折只是一種訊號，一種提示，一種讓我們不斷地修正我們前進成功的過程而已。

　　關於創造力思維鍛鍊的方法很多，但我發現通過對藝術品的鑑賞或創作，真正可以練到創造力思維核心，特別是，認識現代與後現代藝術，以及當代藝術的發展，還有跨域學習與互動，養成多元角度思考的能力。不管如何，學習鑑賞或創作藝術，這只是鍛鍊我們建立創造力思維的一種工具，藝術史是我們的資源，以及鍛鍊的工具。

創造力的背後就是「藝術」的面向，而思維背後就是「邏輯」的面向。因此，我的理念是**「融合藝術與邏輯」**也就是平衡左右腦的開發，刺激大腦「神經元」（Neurons）不斷地生長與彼此連結，讓人變得更有智慧進而開悟覺醒。

　　我們在通過無時無刻地學習與吸收的過程，也會形成自身謙卑的心態，如同說，一個人學習越多反而知道自身的不足。創造力思維在謙卑心態的底下，人生中開悟覺醒是遲早的一件事。

　　一個人經常會有煩惱，或想不開，就是落入了執念的陷阱，因此，創造力思維就是讓我們自己見山不是山，通過轉換既有認知，達成「突破認知」的效果，進而從無限輪迴深淵之中，華麗轉身。

第六章的延伸閱讀

虛擬世界模擬高維世界

人工智能突飛猛進的衝擊

藝術家思維是個人品牌發展的原型

三維世界成為個人的創作材料

人工智能突飛猛進的衝擊

一、第二次的人機大戰

21 世紀的現今是人工智能（AI）科技的時代，新的人機大戰也已經到來。我想問的問題是現在的我們準備好迎接了嗎？未來是虛擬世界的時代，未來戰爭也就是虛擬世界的戰爭，也就是我們人類之間高維世界的戰爭。

特別一提的是，在專注創造力的藝術領域的後現代藝術之父杜象（Duchamp）已經為我們預備好了這場未來之戰，我們真的可以善加利用，而其後的後現代藝術發揚者之一的波依斯也說：「**人人都是藝術家**」。

我曾在第二章提到「**第一次人機大戰**」，後印象派塞尚是現代繪畫之父，他提出人的眼睛並非相機，人在觀察物件至少是具有雙視點，還有包括「**移動視點**」的特性。也因為這樣，讓當時第一次的人機大戰後，人類的創作藝術勝出了。第二次的人機大戰則是要談人工智能出現後，對於藝術領域的影響。

在這幾年內，陸續發生最著名的例子是圍棋領域，在 2016 年由英國倫敦 Google DeepMind 發展的阿法狗（AlphaGo）成功擊敗了世界冠軍棋手。AlphaGo 的成功引起了全球的關注，並且使得人們重新評估了 AI 在棋類遊戲中的能力。它的出現顛覆了傳統對 AI 的看法，並展示出 AI 在某些領域中的超越人類的能力。2017 年，DeepMind 推出的 AlphaZero 以驚人的方式戰勝了世界級國際象棋程式。AlphaZero 沒有任何人類專家的指導，僅通過自我對弈學習，展現了出色的棋局理解和創造力。

在第四章中「**杜象的選擇**」，杜象對於第四維度的研究，他通過「**現成物**」（Ready-made）藝術，將藝術從視網膜藝術的層次，提昇至藝術進入人類的心靈層次。因此，第二次人機大戰的時刻已經到來，杜象的藝術觀點卻在一百年多前，已經為我們的人類的藝術發展，觀看世界的本質，提出了他獨特的觀點，也成功地運用第四維度的角度定義了人類該如何看待我們生活中的藝術。

現成物的出發點是根據第四維度的探索，根據不同的脈絡與功能性概念的捨去，讓物件產生無限視角的視點。

根據目前物理界的「**弦理論**」（String theory），宇宙現在有十一維度，從藝術家的角度來看，高維度世界完全要透過想像力，如同第三章提到愛因斯坦說過「**想像力比知識更重要**」，呼應了杜象對於心靈藝術的觀念，強調人類意念創造性和思維方式的重要性。

現在人工智能（AI）可以通過模擬人類的思維過程和創造性表達來生成藝術作品，例如生成圖像、音樂和文學作品等。而這些從「現成物」的觀念來看，AI 即是虛擬世界模擬高維世界，而高維世界即是人類心靈的世界。因此，不管如何，人工智能發展可以來鍛鍊我們的心靈世界，協助我們快速擴大認知，這其中的關鍵是把所見所聞用來提升我們的意念與有意識的觀點。

二、馬雲與馬斯克的對話

2019 上海世界人工智能大會（WAIC）8 月 29 日的一場精彩對話，這場對話中，馬雲與馬斯克都不約而同提到學習一點藝術。他們的部份談話中，分別探討了藝術與科技的關係。

馬斯克（Elon Musk）認為，藝術是科技的靈魂，藝術家和科學家都是創新者，需要具備一定的創新思維能力。同時，他也指出，隨著人工智慧技術的發展，未來也可能會有由人工智慧創造的藝術作品。

馬雲（Jack Ma）從另一個角度探討了藝術與科技的關係，他認為藝術是生活的必需品，與科技的發展密切相關。隨著科技的進步，人們也更能夠欣賞和理解藝術作品，同時，藝術也可以激發科學家的創新靈感，促進科技的發展。他還提到，藝術教育在培養學生的創新思維方面也非常重要。[註7-1]

三、AI 時代下的藝術思考法

如果說科技始終來自於人性，那我認為人性就是藝術的課題，如果是藝術是追求真善美，那麼藝術本身是高維世界的實踐者，也可以說是三維世界形成成果前的創造者。

未來不管世界怎麼變，不管是虛擬世界或現實世界，線上與線下的虛實整合，跨界連結與合作，其實我們可以

通過藝術的實踐來喚醒我們內在的小宇宙，這樣才不能迷失在這變化無窮的現實與虛擬世界，讓我們始終保持是一位在世上的創造者。在這個日益平等的時代，隨著人工智能的發展，我們預見到許多工作將被自動化取代，這也讓我們深刻體會到不論身處何種領域，都需要擁有終身學習的謙卑心態。

去中心化的科技平台發展，如各種社交媒體，也使我們更容易跨越界限，擴大我們的認知範圍，重新定義一切人和事物，包括生活應用和產業運作的發展。時代的演進越來越符合觀念藝術所描述的**「訊息即其創作材料」**的理念，而一些前瞻性的觀念和後現代藝術的觀點在數十年前已為我們預先探索了未來。

自人類世界有了互聯網的發展，虛擬世界不斷進化，人類的想像力與創造力得到了更大空間的表現。「想像力比知識更重要」，呼應了「想像力」則存在於高維度世界，充滿無限可能性。「知識」已存在於三維度世界，已被人創造與定義出來。「藝術思考法」不失為一種鍛鍊我們自身深度思考力的方式，當虛擬世界越發達，通過藝術思考

法啟動我們意識潛來鍛鍊想像力，即高維度的世界。

現在是人工智能的時代，寫任何文字有時也同時醒思我們自己的文章運用 AI，如 ChatGPT，是否也寫得出來，所以如果身為人類的我們，內在有獨特的觀點，有超厲害的天賦，其實在 AI 時代反而是更重要的事情。

未來台灣藝術領域也不能自外於世界，在高維的世界中，其實一切都可以是藝術，所以未來人類在超連結能力尤為重要，也就是消除本位主義的觀點，以更全面的視野看待一切事物的本質。

▌藝術家思維是個人品牌發展的原型

一、做事、做人、造局

藝術思維是一種獨特性的思維方式的建構，強調無限的創造力、心流的專注力、可實相化的想像力和探索前沿的感知力，而這也是個人品牌發展所需的重要基礎之一。

一位藝術家經年累月的創作實踐，形成獨特的創作風格和理念，進而成為自己的品牌形象。這樣的思維方式也讓藝術家更容易發現問題，並從中發掘出創新的解決方案，我們先定義為「**做事**」的藝術家。

　　在後現代藝術的時期，藝術家自然也擅長與人溝通及交流，這也是個人品牌發展所需的重要素質之一。他們通過自己的作品來表達自己的創作想法和價值觀，在自媒體時代中吸引更多人的關注和支持。因此，藝術思維能夠幫助個人品牌的建構，並且更好地與人溝通和建立關係，為品牌的發展提供了更多的可能性。我們在此則定義為「**做人**」的藝術家。

　　然而，在品牌的建構當中，藝術思維能夠幫助藝術家在創作中更好地發揮自己的能力，同時也能夠累積內在的高頻能量，幫助個人品牌在發展中，同時獲得更多的創新和突破。我們把品牌在此定義為「**造局**」的藝術家。

　　因此，我們把藝術家的角色分成三個層級：第一，是「**優秀做事**」，為榮譽感而活。第二，是「**卓越做人**」，為

責任感而活。三是，是「**輝煌做局**」，為使命感而活。**現成物藝術可以對應優秀做事，行為藝術可以對應卓越做人，觀念藝術可以對應輝煌造局。**以上簡單說，人生活著就是「格局」而已，而格局與認知有關，所以不斷地學習體驗與增廣見聞，通過「突破認知與發揮影響力」是擴大格局的方式之一。

不管如何，人生三個境界我們每個人都有，基於不同格局，而藝術思維裡的現成物藝術，行為藝術，與觀念藝術也可在不同情境脈絡下運用與創作。因此，進一步從「**做事**」、「**做人**」與「**做局**」三種層級的藝術家來說明。

過去在台灣一般美術教育或社會大眾認知到的藝術家角色之定位，對視覺藝術領域而言，其創作不是繪畫（屬二維）或是雕塑（屬三維）的創作，在此先稱之為「**做事**」層次的藝術家。隨著國際上在後現代藝術與當代藝術的發展，越來越多藝術家已經不只是我們先前所認知是「**做事**」層級的藝術家而已。

首先，先說「**做人**」層級的藝術家角色會越來越重

要，這包含我們所謂「策展人」，他們要協調關於藝術活動的所有執行，而「做人」層級藝術家也是「做事」層級藝術家們的代言人與主要對外學術的論述人。

另外，還有許多國際級當代藝術家，如傑夫昆斯與村上隆，都帶領著上百人不同部門的藝術助手，可號稱為中小企業規模之團隊，藝術家成為藝術企業執行的領導人，這也是「做人」層級的藝術家所要處理的部分。

再來是**「造局」**層級的藝術家，隨著科技媒體，訊息傳播的巨量爆炸，我們發現許多國際級當代藝術家本身就是造局者，把訊息當作材料進行創作，例如把香蕉貼在牆壁上的義大利藝術家卡特蘭，以及在蘇富比拍賣會上進行割畫的英國塗鴉藝術家班克西等。

說到**「造局」**層級的藝術家，我們還可以提到稍早年代的激浪派藝術家領導波依斯的社會雕塑之觀念，以及把藝術工作室定位成「企業」的波普藝術大師安迪沃荷。

最後是**「造局」**層級的藝術家是造了局而不在局中

運作的藝術家，如國際級廣告商暨畫商查爾斯・薩奇（Charles Saatchi），他們也就是常見畫廊經營者，或是重量級收藏家，甚至是重量級的企業主。

畫廊經營者通常屬於偏向「**做局**」的藝術家，帶領一群人，包含做人與做事的藝術家。「**做人**」的藝術家偏向「**策展人**」，「**藝術顧問**」等等的角色。「**做事**」的藝術家就是一般認知的創作型藝術家。而做事至少是優秀層次的藝術家，有無限創造力，善於天賦，發揮才能。

做局的藝術家又可分兩種，一種掌局，另一種是做了局又不在局中的藝術家，不在局這類人通常是「**收藏家**」，「**贊助者**」。境界最高的就是藝術運作舞台背後不在局中的神秘人。在文藝復興時期，做局又不在局中的最著名的就是「**梅迪奇家族**」。

當代藝術家的身份很特別，常常具有多重身份，例如村上隆是一位藝術家，但他也曾連續十幾年舉辦藝術祭活動，帶領一群年輕藝術家參展，另外，他也在台灣開過畫廊，然後又是其他年輕藝術家的無形與有形推手，他也收

藏。而安迪沃荷，傑夫昆斯，達米恩赫斯特…都是經典的代表例子。

有些天生就是造局的人，所以有些藝術家就專注在做局，放大格局，推動做人與做事的藝術家。在藝術事業上是很有系統在運作的。如美國畫廊教父李歐‧卡斯特里（Leo Castelli）就是這類型的藝術家經營者。

二、虛實整合的線上與線下時代

在疫情過後，虛實整合的線上與線下時代成為當今許多「商業模式」的趨勢主流。隨著網路科技的發展，線上的互動方式日益多元，越來越多的人喜歡與習慣在網路上進行社交、購物和娛樂等活動。然而線上活動越發達，線下的實體活動反應也會越受到消費者的重視，這是因為我們人類的五感體驗現階段是不能被虛擬世界給取代的，所有的體驗也都有所有升級，平衡了消費者仍喜歡親自到實體店面感受商品或服務。

對於藝術領域來說，虛實整合也是一個重要的議題。藝術家可以透過網路來推廣自己的作品，提高知名度和曝

光度。同時，網路也提供了一個與觀眾互動的平台，讓藝術家可以更方便地與觀眾進行交流。然而，藝術品仍然需要實體展示的場所，才能讓觀眾真正體驗作品所帶來的感受和情感。

互聯網的發展，現今各領域的藝術家可以在虛擬世界中探索和實驗，利用先進的數位科技和 AI 工具創造出令人驚嘆的作品。「**虛擬現實**」（VR）、「**擴增現實**」（AR）和「**人工智能**」（AI）等技術為藝術創作提供了全新的表達方式和體驗方式。

藝術家可以透過虛擬世界模擬高維世界，我們可以預見藝術將在未來發展出更多令人驚嘆的可能性。虛擬現實、擴增現實和混合現實等技術將使藝術變得更加身臨其境和互動性，觀眾可以穿越時空、參與故事、甚至成為藝術作品的一部分。

最後，虛擬世界是傳達高維世界中信息成為重要管道，然後我們在現實中的五感體驗也會更加受到使用者的重視，以及更重視這當殿品質的經驗。通過這樣傳達信息

的可能，在高維度的競合時代中，誰掌握相對正確的資訊，誰就能提早進入未來，所以我們可以保持正向高頻能量的積極態度。

藝術的力量在於它能夠觸動人心、啟發思考和促進社會變革。無論是在虛擬世界還是現實世界，藝術的價值和意義將永遠存在，並繼續影響和豐富人類的生活。因此，讓我們在這個多元且連結的時代中，持續探索藝術的可能性，並以創造力和創新的精神去塑造我們的世界。

三、品牌發展與互聯網的流量

在互聯網的時代，「**流量**」是品牌發展的重要指標之一。許多企業為了吸引更多的流量，通常會使用網路廣告、搜索引擎最佳化（SEO）、社群媒體行銷等方法來提高品牌曝光率。因此有越來越多的品牌選擇在網路上開設官方購物平台，在確立目標市場與分眾市場後，同時方便消費者購買商品。

在自媒體與去中心化的平台的線上平台蓬勃發展，流量是互聯網時代的身份象徵，以及每個人的獨特天賦表現

大爆發，未來人人都將是藝術家，在互聯網時代，藝術思維是個人品牌發展的基礎原型，虛擬世界模擬高維世界，在虛實整合的發展下，流量也成為藝術家入世的重要指標之一。

我所使用的**「藝術孵化」**在谷歌（Google）的關鍵字搜尋都是保持繁體中文第一名。因應時代，我透過「社群商務」（Scoial Commerce）的網站平台，有策略地經營自己的品牌流量，也在網站中設置了許多搜尋的關鍵字，如**「藝術孵化」**、**「觀念藝術」**、**「行為藝術」**、**「現成物藝術」**、**「社會雕塑」**、**「商業藝術」**等等，未來在互聯網之中累積的流量，將成為個人品牌發展重要的分身。

三維世界成為個人的創作材料

一、BANI 時代下的藝術思維

後疫情時代，由美國人類學家，作家和未來學家賈邁斯（Jamais）於 2016 年創造了 BANI 一詞，從原本的不清晰到近三年的疫情後，走入大眾社會的神野。這意

思是代表了當今變化性極高而令人感到焦慮的概念。它是一個首字母縮略詞，代表以下四個詞語：Brittle（**脆弱性**）、Anxious（**焦慮性**）、Non-linear（**非線性**）和 Incomprehensible（**不可理解**）。

B 脆弱性（Brittle）：是指當前的系統和結構變得脆弱，容易崩潰或失效。在這個快速變化的時代，傳統的方法和模式可能變得不再適用。

A 焦慮感（Anxious）：是指人們面對未知和不確定性時感到的焦慮和不安。技術的快速發展和變革可能讓人感到無所適從。

N 非線性（Non-linear）：是指變化和影響的方式不再是線性的，而是複雜且相互關聯的，這意味著小的改變可能引起巨大的「蝴蝶效應」，並且預測和控制變得更加困難。

I 不可理解（Incomprehensible）：是指變化和發展變得難以理解和預測。新興技術和系統的複雜性可能超出我們的認知範圍。

結合藝術思維（Art Thinking）在 BANI 時代下亦突

顯其重要性。藝術思維本身即是一種創造性、靈活和開放的思維方式，可以幫助我們啟動潛意識來重新思索現代社會的不確定性以及複雜性。在許多脆弱性的狀況下可以用**「彈性和靈活性」**來解決。面快速變動時代的焦慮感可以**「用同理心和正念」**來解決。非線性的複雜情境可以**「用語境和適應力」**來解決。不可理解的認知可以**「用透明度和直覺力來解決」**。

二、高維世界的競合時代

我為了驗證「藝術」與各領域的關係，通過加入許多工商組織與社團，如社會商會，社群商務，六城市心靈領袖 EMBA 讀書會，南濤人體畫會，台藝校友會，政大校友，環宇商務平台、經營泰式餐廳，並結合在我所開設的藝術相關課程來驗證藝術與各領域的關係，這是一個刺激的旅程，經歷與看見各領域不同視點的東西，同時也鍛鍊了自己各種換位思考的能力。

未來是高維世界的競合時代，這是因為三維世界是所謂的著眼於資源有限的**「零和賽局」**（Zero-sum game），而高維世界則是位定在**「無限賽局」**（The Infinite Game）。

在無限賽局中，我們可以了解競爭與合作的關係，形成了跨界協作和合作，當一個團隊中不同領域的人才可以帶來不同的思路和創意。因此跨界合作也成為了一種趨勢，例如科技與藝術、設計與商業等領域的跨界合作，創造出更加創新和有價值的成果。

另外，我們可以把三維度的競合關係的視角比喻為一個人是「**限制型思維**」，高維度的競合關係的視角比喻為一個人是「**創造型思維**」。以下我們可以來了解他們之間的比較。

	限制型思維	創造型思維
價值觀	當他人處於下風時給於打擊	給於他人可能協助與合作的機會
生活與工作	玩的都是有限賽局的零和遊戲，充滿條條框架，重視邏輯的運用，把邏輯視為一種壓制武器。	玩的都是無限賽局的競合遊戲，充滿各種想像力，重視邏輯結合創意，把邏輯視為創造價值的工具。
焦點	聚焦在三維世界的各種現實條件，也就是因應外在資源有限，對策出各種有利的競爭態勢。	聚焦在高維世界的各種宇宙能量，也就是尋求內在精神力量，以合作取代競爭的和諧狀態。

以上，不管是限制型思維或創造型思維，都會存在人性之中。把限制型思維用在對的地方就是好的，而什麼是對的地方，創造型思維則會在新的覺知中找到可能的答案。

三、弦理論：0 維到 10 維

愛因斯坦說過：「**我們無法用製造問題時的同一思維層次來解決這個問題**」。因此高維度的視角成為各領域鍛鍊的重要想像力。我想特別提一下，引起物理學界熱烈討論的是「**弦理論**」中關於高維度世界的論述，它的理論中提出這宇宙有個 11 個維度，在上世紀西方 90 世紀「M 理論」的出現，形成新的物理學理論，即「**超弦理論**」。

從 0 維開始，這代表了宇宙最基本的單元，即一個點，它沒有長度、寬度和高度。1 維代表了一條線，2 維代表了一個平面，3 維代表了我們熟知的三維空間，而以此類推，4 維空間是時間和空間的結合，5 維空間是超越時間和空間的平行世界，6 維空間是自由穿梭宇宙的世界，7 維空間是各種可能可創造的世界，8 維空間是多元宇宙的世界，9 維空間是無限中無限的集合，10 維空間則是包含所有可能性的無限空間又形成一個點。

有了十一維空間宇宙的概念可以協助我們了解何謂高維世界的競合時代，在越高維的世界，我們會發現宇宙則會越利他，因此高維世界在以人為本的意義上，即是無限賽局的過程。^{（註 7-2）}

我們進一步把 0 到 10 維的物理觀點轉換成「藝術思考法」的視角來進行人文觀察，我把這 11 維進行表格列點呈現如下：

維度	藝術思考法	人文觀察	藝術列舉
0維	混沌思維	誕生、原點、無極、靜止	秀拉的點描畫
1維	線性思維	單向、單一邏輯	梵谷的線性表現
2維	構面思維	MECE原則:彼此獨立、互無遺漏、佈局、構圖法則	蒙德里安的構成三原色
3維	立體思維	360°對應立體派，多視點，時間同時性	立體派的多視點
4維	動態思維	以終為始、重視脈絡、唯一不變的是變動	未來主義的移動視點
5維	換位思維	同理心、愛的維度、將心比心、斜槓	艾雪的錯覺藝術
6維	反省思維	回到過去，預想未來	羅丹的沈思者
7維	創造思維	無限時間線、無限可能	現成物、觀念與行為藝術
8維	再造思維	重新定義、見賢思齊、平台再造	波依斯的社會雕塑
9維	無限思維	一道光芒、沉浸式、體驗式	藝術史所有流派
10維	歸零思維	反璞歸真、一花一世界、一葉一菩提、放下即擁有	分形幾何藝術

四、來什麼就創作什麼

當我們有了高維度的概念後，我們就可以把一切都發展成為「藝術」，在各行各業裡看見藝術的機會，解放一切成為藝術的行動，例如把學習英文當成是藝術、財商把財商鍛鍊與培養當成是藝術。這取決於個人內在越豐盛，任何決定則越自在。

內在高我會如影隨形地在我們意識中協助我們對任何人事物做出恰當的決策。而自我與本我也會恰如其份地表

現在生活之中，該自我就自我，該付出時付出。一切都是最好的安排是一句真實的話。「意識創造世界」與「以終為始的信念」都在說明這件事，我選擇相信，所以擁有。

我長年來一直很喜歡蘇東坡一句話：「**有道而無藝，雖形於心，卻不形於手。**」因此，在修道的路上，我不是以宗教為主軸的修行，我是樂於沉浸於以藝術來作為主軸的修練。同時，我也在呼應民國初年重要教育家蔡元培希望透過「**以美代教**」的理念。(註 7-3)

在藝術講座建構與歷程中，從古典藝術史的「**藝術就是科學**」，到現當代藝術史已經拆分到「**觀念藝術**」、「**行為藝術**」、「**現成物藝術**」、「**商業藝術**」與「**社會雕塑**」的理念與實踐體驗，逐漸地讓我感到我們自己可以「**渾身是藝**」了，通過這樣有價值的信念來進行分享，我以傳承德國藝術家波依斯的理念，實踐「人人都是藝術家」的偉大價值。

「藝術」不再是我們傳統所認知的藝術，藝術已經融合於各個領域，或是社會或是商業，或是科技，或是

設計，或是一切想得到的，想不到的，都是可以創作成藝術。

另外，舉一個國外創作的例子，藝術家**瓦利德‧白絲蒂**（Walead Beshty）如何運用「**物流配送**」的觀念來進行藝術創作，藝術家使用自動性技法，根據不同「現成物」如「箱子」，「玻璃，運送軌跡，過程未知」等特性，讓作品無形中留下各種痕跡。

這位藝術家有意識地將美國當成他的創作材料，運用「**商業物流**」的過程，創作一系列有趣的作品，可說不同作品中有表現出一刀兩斷氣勢的「**神來之筆**」碎形幾何感的「**紋路表現**」，玻璃碎裂得剛剛好的「**黃金比例**」。^{（註7-4）}

現成物是當代藝術重要的表現方法之一，藝術家也不斷地在各行各業展呈藝術的創作可能與運用不同的物理特性，在當代藝術家本身的身份也具非常多元的特質，所以能從多元視點切入創作，不但有創新機會，另外也觀察了不同領域中的各種觀念的想像與意義的探索。

第七章的延伸閱讀

商業藝術與社會雕塑

||

當代藝術的核心精神

用去中心化藝術顛覆企業思維

一切都可以發展成為藝術

商業藝術讓賺錢成為藝術

用社會雕塑成就社會企業

當代藝術的核心精神

一、安迪沃何與波依斯的典範

在 20 世紀 80 年代，美國的「**商業藝術**」代表安迪沃荷（Andy Warhol, 1928-1987）與德國的「**社會雕塑**」代表約瑟夫·波依斯（Joseph Beuys, 1921-1976）的會面。現在來看，當年真的是巧妙的安排。他們是在對於現代藝術反動成功後，每一場就是閃耀光芒的明星藝術家。第一位是代表歐洲激浪派的約瑟夫波依斯，「**提倡社會雕塑，人人都是藝術家**」。第二位是代表北美洲美國普普藝術的安迪沃荷，「**主張商業藝術乃是藝術的下一階段，賺錢是藝術**」。他們精彩的藝術事蹟，至今在全球的藝術盛事之中仍然廣傳為佳話，對當今當代藝術的發展影響甚深。

「當代藝術」是指在 20 世紀後期至 21 世紀至今目前正在實踐的藝術形式，基本上，我們也可以理解當代藝術即是後現代藝術。其核心精神可以說是「**跨域的連結**」，打破既有的藝術定義與界線，成為啟發五感能量的「**多覺藝術**」。如果從後現代藝術開始走入社會、環境、議題化的藝術現象，體現多元主義與多樣性。當代藝術則可以說

是「藝術入世」精神的進階版。美國安迪·沃荷的「商業藝術」和德國波依斯的「社會雕塑」的藝術作品，在觀念藝術、行為藝術、現成物藝術的基礎上進行不同的融合表現，個別代表了全球化時代下當代藝術的核心精神。

　　安迪·沃荷的「商業藝術」風格表現了當代藝術的**「大眾化」**和**「商業化」**特徵。他將一般的消費品和商業符號融入自己的藝術中，通過反覆的創作和大量的生產，將這些日常用品轉變成藝術品。他的作品**「康寶濃罐」**、**「瑪麗蓮夢露」**等，通過大量重複的形式和明亮的色彩，將普通的商品變成了受到廣泛關注的藝術品，積極將了大眾文化和商業藝術的融合。

　　波依斯的作品則更注重對社會現實的關注和反思，他的作品不只是傳統物質構結的藝術品，更是一種思維構結的社會行動和政治表述。**他提出的「社會雕塑」概念，擴展了藝術的範疇，試圖解放所有領域的創造力。**他認為，藝術家應該入世，成為具有社會責任的藝術家。藝術家的角色不應只是表達家個人的情感和觀點，藝術家應該走出工作室，並進入社會，提供藝術家的觀察與反思，反饋給

社會，提供前瞻的藝術價值。他的作品一九八二年第七屆卡塞爾文件大展提出「**7000 棵橡樹**」、成立「**德國學生黨**」進行政治運動，卻成為藝術界的熱門議題等，通過對社會現實的直接干預和介入，將藝術與社會議題緊密聯繫起來，呼籲人們對社會現實進行關注和反思。

安迪·沃荷和**波依斯**的創作事蹟分別體現了當代藝術的「**商業與大眾**」，以及「**藝術與社會**」之間的關聯。當代藝術強調藝術入世，即與「現實世界」關於重新定義的聯結性，啟發帶動各界藝術家們更具有社會責任感的角色，透過作品表達對現實的關注和批判，以及對未來的探索和想像。

二、跨域連結的多覺藝術

自從杜象把以前的「藝術」本身在研究「視網膜」的藝術，通過第四維度的概念與探索，提升至「意識」的藝術，即「**心靈的藝術**」。藝術逐漸打破領域間的界線，藝術也從五感體驗中開始產生融合的效果。我們即可稱此為「多覺藝術」（Multisensory Art），這包括視覺、聽覺、觸覺、味覺、嗅覺等多種感官的體驗。

波依斯與安迪沃荷這兩位具有代表性的後現代藝術明星藝術家，他們的藝術創作涉及「多覺藝術」的範疇，而在這樣的發展基礎下，也自然產生「跨域連結」的特點，這無形也突破「**文理分離症**」，而跨域連結也突顯了未來是「**藝術思維**」時代的重要性。^{（註 8-1）}

　　在歐洲德國的波依斯在社雕塑展現出來的就是「**擴展的藝術概念**」（Expanding Concepts of Art），這在他所定義的一切行為，包括教育、哲學、政治、以及表演、宣講、傳道……中，通過擴展的藝術概念，進而解放所有領域的創造力之藝術，這也因此他說「**人人都是藝術家**」。這也就啟發藝術家們本就是社會的一份子，如何將藝術的高維價值落實於生活成為一種社會責任。

　　在美國紐約的安迪沃荷，則認為商業藝術乃是藝術的下一階段。他本身就是重新定義藝術在「複製」上的概念，以及如何運用工廠般的「**流水線**」進行藝術創作。他當年在他著名的「工廠」中就主動成為各界名流與名人的交流場域，他讓紐約藝術圈的創意產業與社交經濟形成能量發送地，以及他的商業藝術也讓企業品牌如何積極地與

藝術之間的跨界合作。

▋用去中心化藝術顛覆企業思維

一、西方藝術界的去中心化

在 20 世紀初，巴黎被認為是藝術界的中心，並且大多數藝術家、策展人和收藏家都聚集在此地。但是，隨著時間的推移，世界各地的城市逐漸崛起為藝術中心，例如紐約、倫敦、柏林、東京等。此外，現代藝術也出現了多種流派和風格，如立體派、超現實主義、抽象表現主義、普普藝術等，這些風格和流派都在不同的地方和時間崛起。

西方 1960 年代前以形式主義發展為主軸的現代藝術普遍已走到了盡頭。這時後現代藝術現象的開始，呈現去中心化的藝術表現態勢。「藝術生活化，生活藝術化」成為這時期藝術的出發重心。

後現主義藝術是展現一種特性即「去中心化」的概

念，相信創新始終來自邊陲，以杜象為首的藝術家從歐洲離開到了美國，後現代藝術在美國發展出「觀念主義的藝術」。

杜象的現成物藝術，巧妙地模糊了藝術與哲學的界線，讓藝術不再只是審美活動，包含過去認為非藝術領域的普遍認知，也可以是藝術的一種覺醒與省思。

這也形成了「現代藝術」與「後現代藝術」在邏輯上的差別，現代主義談論「中心主義」，後現代主義強調**「去中心化」**。後現代主義也因去中心化，引發對任何人物保持**「不確定性」**的觀點，這也符合物理學界探討量子力學中**「不穩定性」**的存在現象。

而「觀念藝術」也是在這樣基礎下發展出來，亦是反映一種信息不斷交換的藝術。現在每個人都活在透過媒體世界之中，其實就是一種虛擬的世界，不管是大眾或自媒體，都承載著許多訊息與符號，我們的每一個行為與物件都會刺激思考，對內突破既有認知，對外則產生影響力。

二、企業經營導入藝術思維

每當我談及當代藝術時，我意識到全球的當代藝術家已經有更全面性的創作格局，有時藝術呈現一種社會責任，有時呈現一套商業的營銷模式，有時呈現一種對威權統治反抗的普世價值。

另外，在新時代的人培養與教育已從過去的**「工業品」**轉變成為**「藝術品」**的培養，亦成為企業思維重要的參考，以及**「藍海策略」**的運行方針。企業經營導入藝術思維是指企業通過借鑒藝術創造力、想像力和創新思維等方面的特點，將其運用到企業經營中，以提高企業的競爭力和創造力。

過去企業思維定位**「工業品」**基本上是力求標準化與規模經濟。在既有市場認知接收，形成完全競爭態勢的「紅海策略」，以成本考量為主軸，進行一元化的邏輯的**「代工思維」**，反映經濟學提及在資源有限下的物理世界，進行接單生產。

現在企業思維財定位**「藝術品」**是獨一無二，從自我

實踐到社會雕塑，形塑「藍海策略」，以行價值創造為主軸，進行多元化的邏輯的**「品牌塑造」**，運用高維度的想像力的量子力學同頻共振，讓一切資源由己所用。

企業思維定位:工業品與藝術品

	工業品	藝術品
定位	標準化	獨一無二
競爭	規模經濟	獨特性競爭
認知來源	由外而內(即有市場認知接收)	由內而外(自我實踐到社會雕塑)
策略	紅海策略	藍海策略
經營思維	成本考量為主軸	價值創造為主軸
邏輯	一元化的邏輯思考	多元化的邏輯思考
品牌	代工思維	品牌塑造
維度	三維:資源有限下的物理世界	高維:充滿想像力的量子世界
資源	接單生產	一切由己造
生活	活在框架	活在當下

▌一切都可以發展成為藝術

一、在各行各業裡看見藝術的機會

現今社會對於藝術的需求日益增加，許多企業也意識到了藝術對於企業發展的重要性，因此在各行各業中看到藝術的機會已經越來越多。

當代藝術把一切都發展成為藝術，而古典時期，追求「美的藝術」、再到現代時期，追求「視覺的藝術」，再到後現代與當代藝術對於「藝術」本質的全新定義，讓一切成為藝術的發展。因此，道是我們的心性，而「藝」隨著當代藝術的解構與解放，藝術可以是一切的人事物，所以我們也可以把各行各業看成是藝術。

　　因此，在一個機緣下，我用加盟體系開了一間泰式餐廳。我們的定位是走加盟系統，內部運作標準化與流程化，可以快速出餐，可以線上點餐。這間店則是運用藝術中**「現成物」**概念的運用，所以公司行號也登記為「現成物號」。每一碗泰煲即是一個**「點」**的維度，到**「線」**的維度可以是多元電商連線，再到**「面」**對於工商社團的經營與供應訂餐，從點線面來構成這間店的所有價值供應。而「店」本身是一個被造局後的載體。**「團隊」**是做人與做事。**「事」**即是良好的服務與好吃的餐點。而在藝術思維當中，我經常保持感恩之心來面對新舊老客戶與好朋友的熱烈支持。^{（註 8-2）}

　　在通過餐廳經營下，我的目的是把**「藝術思維」**運用

在不同領域中，最重要的是要表達我們這一生想從事什麼領域與項目都沒關係，最重要的是有沒有讓我們自己活在高維世界的狀態。

二、解放一切成為藝術的行動

2022 年流行天王周杰倫新歌**《最偉大的作品》**發表後，網路發燒並話題不斷，這時現代藝術如印象派、野獸派、表現主義、超現實主義都成為歌曲中重要的材料元素。另外，有一次我在商會的發表中介紹，對藝術家進行角色扮演（Cosplay play）的致敬行動，對象即是 MV 中 20 世紀初 1920 年代比利時超現實主義畫家馬格利特。我透過角色扮演，真的是沉浸在藝術家思維的想像之中。

特別介紹一下馬格利特的名畫之一是「遮青蘋果的黑帽男子」。馬格利特運用物件的符號轉化，色彩換置，以及空間錯置，也一如窗簾變藍天，騎馬人的圖像虛實錯置在樹林之中，讓人觀察世界有了全新的想像維度與可能，這也是心靈的悸動與漣漪的一種方式。[註8-3]

另外，在平日課程與講座中，我也通過觀察每次自身

在課程上的形象之呈現，讓我每次在藝術課程發表時，會有概念地依情境與依課程內容不同，來表現形象禮儀給課程現場的學習者，善用「**一衣多穿**」的觀念在不同場合與情境下，進行妥善地把「氣」與「質」做了優化的結合。這也是也感謝參加**《無與倫比生活形象》**的形象文明氣質課程之公開課，學習科學測色，穿搭策略、餐桌禮儀等等獲益良多，我也同時也考取**《世界文明指數》**的證書與國際接軌。（註:8-4）

另外，我也透過「**珍舒適**」品牌之日本系統收納整理師的協助，全面地來提升我自己對空間整理的意念創造與能量轉換，以及同時參加日本生活規劃整理師協會（JALO）的 2 級認證課程，並取得證照。讓我在面對「收納整理」時，現在都會持續地執行每天至少捨掉一件物品，並且在潛意識中進行感恩的儀式感，進而把意念關注在美好的人事物上。同時這可以讓自己重新思考人事及物件跟我們人生的關係。特別是，收納整理也是鍛鍊藝術思維的一種絕佳方式，因此當自己打從心裡認同這件事，也因為這樣打開我對收納整理觀念的認知與啟發。我希望持續把這過程變成一種生活的美學，猶如日本文化的侘寂之美。（註 8-5）

▎商業藝術讓賺錢成為藝術

一、安迪沃荷的名言

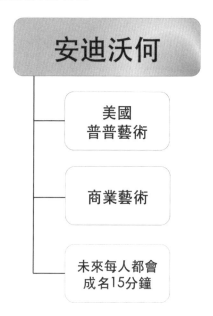

　　安迪沃荷是商業藝術家的典範，他說：「**商業藝術乃是「藝術」的下一個階段……賺錢是一種藝術，工作是一種藝術，而賺錢的生意是最棒的藝術**」（Business art is the step that comes after Art...making money is art and working is art and good business is the best art.）。這番話深深地影響了我對藝術的看法，而這樣觀念也是我在讀商學院後慢慢建

立起來的，所以我要在此說：「**是的！賺錢是藝術。**」

這也是為何我會在前面第五章的標題說明：「**藝術思維等於富人思維**」，也讓我現在生活與事業中，不斷地專注於富人思維與藝術思維的結合。具體而言，富人思維可以說是「**被動收入，財富自由，完成更大夢想**」。而藝術思維則是指「**主動創作，成為修行，為生活帶入幸福感。**」

安迪沃荷的藝術不只是玩攝影、畫畫、搞印刷、錄音、雕塑、辦劇場、辦雜誌、設計衣服、管理樂團、還弄了許多電影，還開了脫口秀節目。我們可以從他許多的名言來認識他的想法精華，以上就是幾個非常經典的名言。

一、「**當交易完成時，就知道它是不是藝術。**」這句話其實充滿體驗式的哲學與認知式的務實，這包含我們對於付錢時的感受，以及接收服務時的感受，還有我們對於這個「付錢」的價值認知，這真的是可以細細品味。

二、「**在未來，每個人都會成名 15 分鐘。**」（In the future, everyone will be famous for 15 minutes.）這是沃荷

在 1968 年時所說，當時每個人都可能上沃荷的雜誌封面「cacao」（可口雜誌）社交媒體創造了一個新的傳播時代，每個人都能做自己的代言人，強調了他對當代媒體和名人文化的觀察。他先覺地認為隨著媒體的普及和傳播速度的加快，個人能夠迅速獲得廣泛的關注和聲譽，但這種關注可能只是暫時的，因為公眾的興趣會很快轉移到其他人身上。

三、「**藝術沒有什麼用，但沒有藝術，我們也沒有什麼用。**」（Art is useless, but so is the ground we walk on.）展示了沃荷對於藝術的觀點。他認為藝術在功能生性上可能沒有實際的用途，無法解決生活的實際問題，但他也指出：「如果沒有藝術，我們也會失去對生活的意義和豐富性」。就像地面一樣，它在生活中看似平凡無奇，但沒有地面，我們無法站立和行走。藝術為我們提供了情感、思想和文化的豐富性，賦予生活更深層的價值。

四、「**藝術就像是一塊手鏈，需要不斷地裝飾，不斷地擦亮，不斷地磨合，才能讓它發揮出最美的光彩。**」（Art is like a chain, constantly in need of adornment, constantly

polished, constantly worn.），他說明用手鏈比喻藝術的特性和發展過程。手鏈需要持續的裝飾和打磨，才能綻放出它最美的光彩。同樣地，藝術也需要不斷的創作、探索和精緻，才能維持其鮮活性和吸引力。藝術家需要不斷學習、成長和創新，並透過不斷的實踐和磨練，使藝術作品達到最佳的呈現效果。

五、「**所有的可口可樂都一樣，而所有的可口可樂都很好喝。**」是沃荷對大眾文化和消費主義的觀察和評論。他指出：「所有的可口可樂品牌可能在外觀和口味上都很相似，但同時也都具有吸引人的特質和受歡迎的味道」，這個比喻也意味著沃荷對於大眾文化中普遍性和標準化的觀察。

二、讓賺錢的背後是多維度的創造活動

如前幾章所述，「**第四維度**」是藝術創作活動的核心，因此維度概念是在本書的重要運用。讓「**讓賺錢是高維度的創作活動**」，即是賺錢的本身是提供價值創造，通想像力中的創造力和創新精神來達成創造活動需要具備高度的高維度思維。

安迪‧沃荷（Andy Warhol）的藝術創作廣泛地涉及到不同的媒介，包括繪畫、攝影、電影、音樂和表演藝術等。他將藝術視為一種商業行為，認為藝術家可以透過將自己的創作轉化為商品來賺取利潤。

沃荷的觀點引發了對藝術和商業之間關係的討論。他認為藝術和商業可以相互促進，並在創造和賺錢之間建立一種平衡。他相信藝術家可以通過商業化自己的創作來實現經濟上的成功，同時也能夠保持其創作的獨特性和原創性。

沃荷的觀點在當時並不是所有藝術家和藝術評論家所接受的，有些人認為商業化會對藝術的純粹性和創意產生負面影響，導致藝術品變得膚淺和商業化。這種觀點認為，真正的藝術創造應該超越經濟利益，並且不應該受到市場的影響，這也是為什麼「觀念藝術」會隨之而來的原因之一。

把安迪‧沃荷的創作形態與生產過程用多維度的視點來思索時，我這邊列舉以下一些例子闡述他對創作活動和

賺錢之間關係的看法：

「**藝術家的品牌化**」：安迪‧沃荷也被認為是率先將自己品牌化的藝術家之一。他利用自己的形象和個人風格來建立一個獨特的品牌，並將其應用於各種商業領域。他的作品和形象出現在廣告、雜誌封面、電視節目等各種媒體中，並為他賺取了大量的利益。沃荷相信，藝術家可以透過品牌化來擴大自己的影響力和經濟價值。

「**影像重複和大量生產**」：沃荷的著名作品之一是他的康寶湯罐頭系列（Campbell's Soup Cans）。他以一種機械化的方式創作了一系列的畫作，每個畫作都幾乎相同。這種大量生產的方式使他能夠將作品迅速推向市場，賺取利潤。同時，這種影像重複和大量生產的手法也成為他作品的特點之一，反映了當時消費社會的特徵和媒體的重複性。

「**藝術家的工廠**」：沃荷在 1960 年代創立了名為「工廠」（The Factory）的工作室，這是一個藝術創作和生產線的場所。他將藝術創作視為一種工業化的生產線過程，

雇用了大量助手和工作人員來協助他的創作和製作作品。工業化的生產方式使他能夠以更高的效率生產作品，同時也帶來了更多的商業機會和經濟收益。

　　在現今當代藝術的時代，賺錢能呈現出是多維度的創造活動，在此列舉當代藝術界的知名藝術家**村上隆**（Takashi Murakami）、**達米恩·赫斯特**（Damien Hirst）和**傑夫·昆斯**（Jeff Koons）為例，來說明他們以如何以創新和引人入勝的作品聞名於世。我們可以從他們身上歸類一些共同的策略和特點。

　　首先，這些藝術家擅長營銷和品牌建立，他們意識到藝術品不僅僅是一個獨立的創作，而是一個品牌和商業實體。他們將自己的作品和名字打造成知名品牌，並運用市場營銷技巧來提高其價值。他們善於投資與建立自己的形象，進行大型展覽，製作限量版藝術品，並與高端品牌，如 LV、潮牌、知名動畫，並和合作夥伴合作推出特別版商品，從而創造了廣泛的話題和需求。

　　其次，這些藝術家採用多元化的媒介和形式。他們不

僅僅限於傳統的畫布或雕塑，而是利用各種媒介和技術來創作藝術作品，包括錄像、裝置藝術、數位媒體等。這樣的多元化使得他們的作品更具現代感和創新性，同時也擴大了作品的市場範圍，吸引了不同類型的收藏家和藝術愛好者，同時也成為了強大的藝術造局者。以下分別說明：

村上隆（Takashi Murakami）：這位日本當代藝術家以「超扁平化」（Superflat）藝術風格聞名，他將自己的藝術作品和品牌緊密結合，透過大型展覽、與國際知名品牌如路易威登（Louis Vuitton）合作推出限量版商品等方式，成功建立了廣泛的粉絲群和收藏家圈子。他的作品在拍賣市場上經常以高價售出，其中一個例子是他於 1998 年的作品《我的寂寞牛仔》賣出美金 1516 萬元美元的行情。

達米恩‧赫斯特（Damien Hirst）：這位英國藝術家以他的《生者對死者無動於衷》等驚人作品聞名，他善於運用媒體和營銷策略，將自己的作品打造成話題性品牌。他在 2007 年推出的作品《獻給上帝的愛》（For the Love of God）是一個鑲滿鑽石的人顱骨，引起了廣泛的爭議和關注，而作品在 2008 年蘇富比拍賣會上以 5,000 萬英鎊高

價售出。

傑夫‧昆斯（Jeff Koons）：這位美國藝術家以他的大型金屬製品和風格鮮明的造型聞名，他與多家著名品牌合作，如 H&M、Dom Pérignon 等，推出特別版商品，這些商品的價值和銷售量都很高。他的作品《兔子》（Rabbit）在 2019 年的佳士得拍賣會上以 9107 萬美元的價格成交，成為當時最昂貴的當代藝術品之一。

三、馬斯克運用「第一性原理」的賺錢思維

埃隆‧馬斯克（Elon Musk）是一位著名的創業家和企業家，他以其在特斯拉、SpaceX 等領域的創業成功而聞名。在他的賺錢思維中，**「第一性原理」**是一個重要的概念。

為什麼會提到「第一性原理」呢？因為我認為它與「藝術思維」的本質有緊密連動的關係。其原因之一，第一性原理是從物理層面來人探索事物的本質，而藝術思維則是從藝術層面來探索人事物的本質，因此會用到觀念藝術、行為藝術與現成物藝術等的藝術視角。

「**第一性原理**」是一種微觀世界的思考方法，它基於物體或問題的最基本的、不可分解的元素，並通過重新構思來解決問題或創造新的價值。這種思考方式要求我們懷疑傳統的假設和常規思維，從事物的本質出發，重新思考和重塑問題。

　　在賺錢方面，馬斯克運用第一性原理思考來挑戰既定的商業模式和行業標準，並找到更具創新性和有競爭力的解決方案。他不僅僅局限於現有的市場和傳統的商業方法，而是從根本上重新思考問題，找到新的商機和市場需求。

　　例如，在特斯拉的創業過程中，馬斯克運用第一性原理思考汽車行業的問題。傳統汽車行業一直基於內燃機技術，並被認為無法徹底解決環境和能源問題。然而，馬斯克重新思考了整個汽車產業的本質，並基於能源效率和電動技術開始創建特斯拉。他從頭開始設計了一種全新的電動汽車，以解決能源問題並提供更好的性能和駕駛體驗。

　　這種基於第一性原理的思考方式使馬斯克能夠找到不

同於傳統思維的創新解決方案，並在市場上獲得競爭優勢。同樣的思考方式也在他的太空探索公司 SpaceX 和其他項目中發揮了重要作用。

馬斯克的「第一性原理」的賺錢思維強調不受限於現狀和常規思維，而是通過重新思考和重新構思問題，尋找創新和有競爭力的解決。

用社會雕塑成就社會企業

一、波依斯的理念

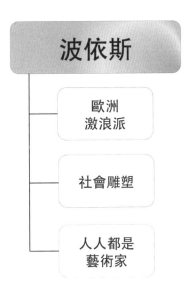

約瑟夫‧波伊斯（Joseph Beuys）是一位德國藝術家、行為藝術家和概念藝術家，被視為 20 世紀後期最重要的藝術家之一。他吸收了〈人智學〉哲學家施泰納關於「**每個人身上都 藏着認識更高級社會領域的能力**」的想法。「人人都是藝術家」，並不是每個人都是畫家或雕塑家，它的真實意思是：每個人都具有能夠加以發現和培養的「創造能力」。這種創造力於一切人類活動，在醫學、農業、教育、法律、經濟和管理。波依斯甚至認為，人的思想就是雕塑，他認為「**一個想法是人創造力的產物。將這一想法，通過某種方式的處理，進而呈現給人們。這個想法就已經是一件藝術作品、一件雕塑了**」。

　　波伊斯的藝術實踐與社會、政治和環境問題緊密相關，強調藝術的社會功能和個人與社會的關係。以下是一些約瑟夫‧包伊斯的理念：

　　「人人都是藝術家。」：他主張每個人都應該具有創造力和參與藝術創作的能力，而不僅僅是專業藝術家。他將藝術視為一種人類內在能力的表達和發展，而這樣的能力將為改變整個社會結構，以及在療癒整個戰後德國人民的心理傷痛中發揮作用。

「社會雕塑」：（Social Sculpture）在 1972 年提出的概念，他認為藝術可以作為一種社會變革和轉化的力量。他將整個社會看作一個巨大的藝術品，每個人都能夠參與其中，貢獻自己的創造力和想法。藝術家可以透過自己的作品來塑造社會和文化環境，讓藝術成為一種介入社會的手段和工具，從而創造出更美好、更有人性化的社會。

「擴展的藝術概念」（Expanded Art）：提倡藝術超越傳統的美學範疇，並將其應用於社會、政治和環境問題。

「藝術就是責任。」：藝術家有責任關注社會和政治問題，並透過藝術來引起人們對這些問題的關注和反思，波依斯相信藝術可以成為改變世界的力量。

「每一個行為都是藝術。」：波伊斯的行為藝術作品強調日常生活和行為的藝術性。他相信人們的每一個行為都具有藝術性，可以成為對社會和個人意義的表達。

「擁抱綠色。」：波伊斯非常關注環境議題，他主張人與自然的和諧共存，並提出了「擁抱綠色」的概念，即人

類應該尊重和保護自然環境，並將其納入藝術創作和生活中。

社會雕塑＝擴展的藝術概念

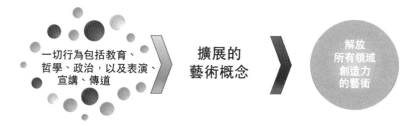

一切行為包括教育、哲學、政治，以及表演、宣講、傳道　＞　擴展的藝術概念　＞　解放所有領域創造力的藝術

人人都是藝術家

二、當代藝術家具有展現社會責任的表現

　　波依斯認為藝術家應該具備社會意識和承擔社會責任的意識，他的許多行動藝術作品都涉及社會政治議題。他透過這些作品呼籲人們重新審視自然環境的價值和重要性，鼓勵個人參與社會的創造和塑造，讓藝術家成為社會的引領者和改變者。因此，社會雕塑可以說是藝術家展現社會責任和社會意識的一種表現方式。

進一步來說，我們可以看見許多當代藝術家在他們的作品中展現了對社會責任的關注和表現。這些藝術家通常關注當代社會中的問題，並透過他們的創作來提醒觀眾關注和思考這些問題。以下是一些例子：

艾未未（Ai Weiwei）：中國著名維權藝術家艾未未以其社會和政治批評聞名，作品經常融合藝術、政治和社會議題，探討與提出當代中國社會的種種問題，包括人權、自由表達和政府壓制等，鼓勵觀眾反思權力結構和社會上的不公現象。

班克斯（Banksy）：他是一位匿名的英國街頭藝術家，作品以政治和社會議題為主題，經常透過塗鴉和公共藝術的形式呈現，融合幽默和諷刺，探討種族、環境、消費主義等問題，由於作品常常出現在城市的牆壁和公共場所，引起公眾對社會議題的關注。

瑪莉娜‧阿布拉莫維奇（Marina Abramovi）：瑪莉娜‧阿布拉莫維奇是一位塞爾維亞裔藝術家，作品以行為藝術聞名。她的作品探索身體和心靈的極限，並經常融入對社

會議題的關注，例如性別、戰爭、暴力等，鼓勵觀眾參與和反思自身與社會的關係。

以上列舉三位藝術家作為代表，他們的作品通常超越了古典藝術那種以審美為核心，以及現代藝術時期的那種純粹的美學，致力於引起觀眾對當代社會問題的關注。他們透過不同的媒介和創作形式，提供了一種觸動人心和思考的方式，使觀眾反思現實世界中的種種問題，並激發對社會變革和正義的追求。這種展現社會責任的表現在當代藝術中佔有重要的位置，並為觀眾帶來更深層次的思考和反思。

三、許文龍在「零與無限大」哲學中的社會責任

社會責任從企業經營的角度來審視，ESG 已是一家企業永續經營的重要指標，因應全球極端氣候的負面影響，所謂的 ESG 是環境保護（E:Environment）、社會責任（S:Social）、公司治理（G:Governance）。

企業經營原是追求股東（stockholders）的利益，但在當代社會中，永續經營成為國際商業活動間重要的趨勢，

也成為追求利害關係人（stakeholders）的利益的一環。企業在 ESG 趨勢下的推動社會責任，可以提高企業社會形象與商機，我們從社會雕塑的角度來看，在我們台灣的一位知名藝術型的企業家 - 許文龍先生，他是奇美實業的創辦人。

許文龍先生在他的書中舉了幾個例子來詮釋「**零與無限大**」。當他規畫一件事情時，他會設想「**如果我把它擴大十倍、二十倍，會怎樣？**」，當他先把事情擴大思考，而發現這一件事情有可行性，他就會搭配零的觀念，在不怕「歸零」的狀況下，零與無限大之間，可以印證他貫穿兩者之間的自由、彈性及極限思考。零與無限大代表了許文龍先生宏觀的遠見以及不怕失敗的態度，也這因為這樣成就了他的企業，同時具有永續經營的企業經營思維與社會責任，這也反映在他位於台南都會公園的奇美博物館之創立。

許文龍先生在日治時代，從小就立志成立「**人人都可以去的博物館**」，而且這個願景與使命在他一生創業與經營企業過程當中，同步在不斷實踐的歷程。最有名的就是

現在位於台南都會公園中的奇美博物館，顯示出許文龍先生具有「社會雕塑」理念和實踐。許文龍先生表示：「**我的博物館只有一個精神：為大眾而存在**」，而他希望博物館不只是一個陳列藝術品的場所，而是能夠與社會和大眾互動的地方。因此，奇美博物館的建築融合了自然和人文元素，並且設有大量公共空間，供人們休憩和欣賞藝術品。博物館也不定期舉辦公益贊助，如免費參觀日、親子或藝術工作坊等，讓更多人可以接觸到藝術。

另外，每年到 12 月份的**奇美博物館聖誕趴**，社會大眾通過這樣的形態接觸到藝術美好的重要管道，有快閃音樂會、有樂團表演、聲樂表演，觀眾可以在展管大廳席地而坐欣賞音樂，還有文化市集、異國美食市集，搭配著博物館的希臘與羅馬元素建築，讓大眾接近藝術活動，如同置身於歐洲文化小鎮之中。

這樣的方式也讓藝術由台灣知名企業家代表之一許文龍先生示範國際等級博物館如何進行**「藝術生活化，生活藝術化」**，這也呼應後現代藝術在所有環結的目標是打破藝術高低的界線，讓社會大眾更容易參與藝術活動，而這

反映在博物館專家團隊收藏畫作原則以具象、寫實主義的作品為主，這也是以一般歐巴桑、歐吉桑、小學生都可以看得懂的東西。

　　最後本章的總結是，當代藝術的重點在於「**跨域連結**」，也就是所有領域都可以成為藝術的創作表現。一如賈伯斯之於蘋果公司的「**顛覆性創新**」，馬斯克在「**第一性原理**」的賺錢思維、許文龍先生創立「**人人看得懂的古典藝術**」的奇美博物館，他們都呈現具有「社會雕塑」（social sculpture）精神與實踐來落地給社會大眾，創造社會福利與生活價值。（註 8-7）

第八章的延伸閱讀

結語
用商學的刀剖析藝術的牛

　　1945 年聖誕節前後，畢卡索創作了《公牛》(Le Taureau)，它是一套 11 幅的石版畫，作品呈現出 11 幅從具象牛到抽象化的牛，也代表了現代藝術時期發展的縮影。也因為這張畫給我喜獲靈感，讓我想到「**用商學的刀剖析藝術的牛**」來進行定位，希望用輕鬆有邏輯的方式，拆解藝術史不同時期，不同流派，不同脈絡與跨界關係，經過提煉與轉換，分享至社會大眾與各產業領域的經營上。

　　後現代藝術時期的藝術非只求抽象化的表現，而是「**藝術入世**」。因此也讓我設定目標是結合本身所學本職學能，將「**藝術學院**」與「**商學院**」的知識體系進行融合，一方面立志成為藝術界與各領域的橋樑，另一方面讓企業人士與社會大眾了解藝術對我們每個人的重要性，以及如何藝術入世。藝術入世的方法，即運用社會雕塑與商業藝術的角度進行實踐與落地，為台灣社會與產業提供一些參

考路徑。

　　這樣的方法其目的就是要讓每位聽者秒懂藝術，讓大家可以用商學的刀剖析藝術的牛。用藝術鑑賞喚起每個人心中的藝術靈魂，讓一切為您所用，諸如現成物藝術，觀念藝術，行為藝術，商業藝術，以及社會雕塑都是我們每個人最佳的創作利器，並能不斷地反思與鍛鍊我們建構出穩定和優雅的**「高頻能量」**與「潛力」，並擁有通往**「自我實現」**的生命狀態。

　　庖丁解牛是一句成語，而作者的名字剛好也有一個「丁」字。庖丁是古代廚師的稱號，解牛指的是宰殺和處理牛肉，在這個處理過程就像是一種藝術的境界。這個成語的含義是指一個人對某種事物非常熟悉，能夠深入了解並掌握其本質和內在原理。在各個領域中，我們常常用庖丁解牛來形容專業人士對自己專業領域的深入了解和熟練掌握。在這個基礎上，我們也可以把**「用商學的刀剖析藝術的牛」**概念轉換成**「用商學的手傳藝術的球」**，或是**「用商學的效率轉化藝術的效能」**等等，可以有非常多不同的轉換與對應的邏輯。

在第四章，我們了解了在杜象後所引發的藝術，緊接著「超現實主義」、二戰後的「新達達藝術」，包含美國的普普藝術、歐洲的「新寫實主義」的進行，讓「藝術」進入到後現代藝術時。對於藝術的不斷反思的狀態，我心得的看法是，如果西方藝術發展的脈絡用版本來形容：

古典藝術是 1.0 版：根據「歐幾里得」的幾何理論，發展三維空間的藝術。

現代藝術是 2.0 版：「非歐幾里得」的幾何理論，打破三維空間的藝術。

後現代藝術是 3.0 版：關注「四維空間」的藝術。

那**當代藝術是 3.0 plus 版**：也就是在四維空間的基礎中，形成不斷自動更新的版本。

未來藝術領域，與科學，與數位，以及各界領域的界線會越來越模糊。真的！藝術就是生命力量的表現形式之一。

後現代主義本質上關注的是「四維空間」的藝術，這是基於我們意識中的心靈態度和精神狀態，再對應到每個人的生活方式，並以**「不確定性」**的原則不斷地進行自我

重新定義，包持反思能力。後現代藝術盛行於二戰後資本
主義的興起，因此後現代主義主旨在批判和超越現代主義
中具有大中心化主義的社會內部統治地位的思想，文化及
所繼承的歷史傳統，重點就是「**提倡一種不斷更新，永不
滿足、不止於形式和不追求結果的自我突破的創造精神**」。
對於後現代藝術來說，在五感美學的角度上，它們反對形
式主義、反對唯美主義、並以解構主義、複合媒材…等表
達符合時代演進，以及跨界整合的藝術形態。

　　在後現代藝術中，藝術家從過去現代藝術中的出世精
神所形成的象牙塔結構，轉而反思形成入世精神。藝術家
通過創作和行動藝術積極參與社會體制的運作中，關注社
會問題，表達自己對社會的看法和價值觀，並影響社會和
人們的思想與行為。

　　藝術家的入世精神體現了藝術與社會的密切聯繫，藝
術家通過自己的創作和行動將藝術與社會議題結合起來，
為社會的發展和進步做出貢獻。同時，這也體現了藝術家
的社會責任感和對社會的關懷。

　　這樣的觀點，教育對於我們而言是啟發性的，而非只

是給答案。這即是填鴨式灌輸（spoon feeding）。工業革命後，工廠追求標準化，大量生產，需要大量人力，因此當時教育系統就是要給予學習者標準答案。藝術的想像力剛好就是在反制標準答案給予我們的限制。此限制是非刻意的，除了有某些政治目的，如法西斯，共產主義等大中心化的威權思想。標準答案經常服務於不同功能使用的需求，因為很容易讓我們不知不覺產生固化的思維，即機械式的思維。

　　21 世紀的今日，藝術視角的日益重要，即是在標準答案下，多元視點可以協助我們創造新的可能性，有助於我們人心靈的鍛鍊與提升，對應我們這極速變動的時代，非常適合的一種呈現狀態。**想像力是我們身為人的超能力，也是我們的「鈔」能力。**

　　回憶起過去，小學時是塗鴉，中學後學的是美術，大學裡學的是雕塑，後來才理解這些叫視覺藝術，而進入社會後的人生又再理解什麼叫藝術。研究所後在經過專業的商學薰陶後，爾後人生至現在是在進行所謂的「藝術孵化」。而「藝術孵化」的概念是希望讓一切都是藝術，以及如何讓這一切變成藝術的過程與結果。

因此，我一直感覺到我會練到很多東西，包含思維，眼光，鑑賞，導覽，行為，格局，觀察，邏輯，能量，能力，系統，產業，生活，人際，意識，心念，積極，正向，實現，創價，變現，理財，投資，創作 ... 等等等，一切都是以藝術為核心出發後所觀注的項目，也讓生命狀態成為一切藝術孵化的過程與結果。

最高興的是，我們可以用高維世界的視角來實踐藝術，讓自身過去窄化的認知，從被動者角色，亦如只是棋子的角色，以及逆來順受的態度，徹底轉換成具有格局的思維模式，面對各種人事物變成「主動創作」，「觀局者」，以及無形中成為「創造者的角色」。

我期許藝術的視野幫助我們對於高維世界的想像與創造了各種可能與價值，在不斷地前進的過程，讓我們找生命存在的本質與意義。這個生命過程的重點是「**內在豐盛，外在也變得越來越富足**」。

用藝術思維可以接觸到許多貴人，藝術是一種高頻能量的振動，所以人脈與貴人自然會在對的時間，對的地方，對的情境出現。其實在高維的世界裡，未來的劇本早

已寫好，只是看自己如何的選擇，選擇決定成敗。我希望持續以終為始，並且莫忘初衷，以自序中所提到的「**道法術器**」四個層面來練就與提升自己，並能持續給社會大眾與企業界貢獻一份心力。

用商學的刀剖析藝術的牛
丁禾藝術孵化實驗室

作　者／林丁禾
出版統籌／時兆創新（股）公司
出版企畫／時傳媒文化事業體
出版策畫／林玟妗
出版經紀／詹鈞宇
美術編輯／達觀製書坊
責任編輯／twohorses
企畫選書人／賈俊國

總 編 輯／賈俊國
副總編輯／蘇士尹
行銷企畫／張莉榮　蕭羽猜　黃欣

發 行 人／何飛鵬
法律顧問／元禾法律事務所王子文律師
出　　版／布克文化出版事業部
　　　　　台北市中山區民生東路二段 141 號 8 樓
　　　　　電話：(02)2500-7008 傳真：(02)2502-7676
　　　　　Email：sbooker.service@cite.com.tw
發　　行／英屬蓋曼群島商家庭傳媒股份有限公司城邦分公司
　　　　　台北市中山區民生東路二段 141 號 2 樓
　　　　　書蟲客服服務專線：(02)2500-7718；2500-7719
　　　　　24 小時傳真專線：(02)2500-1990；2500-1991
　　　　　劃撥帳號：19863813；戶名：書蟲股份有限公司
　　　　　讀者服務信箱：service@readingclub.com.tw
香港發行所／城邦（香港）出版集團有限公司
　　　　　香港灣仔駱克道 193 號東超商業中心 1 樓
　　　　　電話：+852-2508-6231　　傳真：+852-2578-9337
　　　　　Email：hkcite@biznetvigator.com
馬新發行所／城邦（馬新）出版集團 Cité (M) Sdn. Bhd.
　　　　　41, Jalan Radin Anum, Bandar Baru Sri Petaling,
　　　　　57000 Kuala Lumpur, Malaysia
　　　　　電話：+603- 9057-8822　　傳真：+603- 9057-6622
　　　　　Email：cite@cite.com.my
印　　刷／韋懋實業有限公司
初　　版／ 2023 年 11 月
定　　價／ 380 元
ＩＳＢＮ／ 978-626-7337-63-9
ＥＩＳＢＮ／ 978-626-7337-65-3（EPUB）

© 本著作之全球中文版（繁體版）為布克文化版權所有・翻印必究

城邦讀書花園　布克文化
www.cite.com.tw　WWW.SBOOKER.COM.TW